# 未曾聽聞海潮之聲

~下~

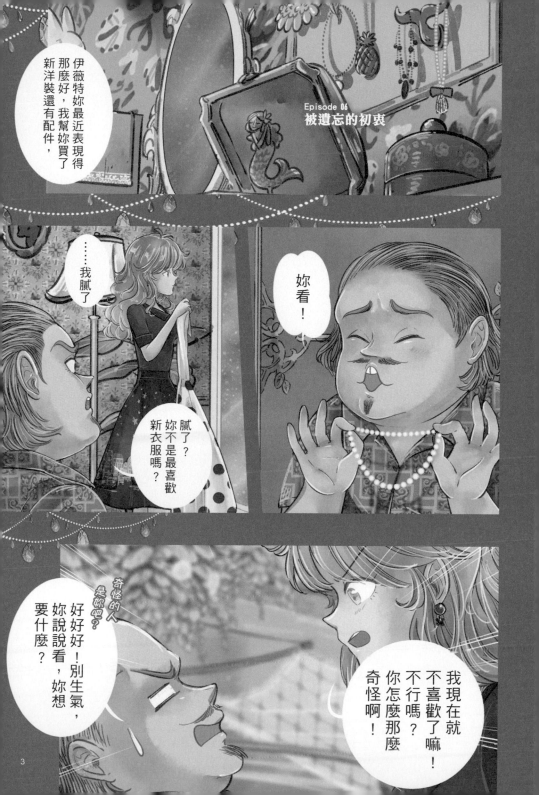

Episode 06
被遺忘的初衷

伊薇特妳最近表現得那麼好，我幫妳買了新洋裝還有配件，

妳看！

……我膩了

膩了？妳不是最喜歡新衣服嗎？

我現在就不喜歡了嘛！不行嗎？你怎麼那麼奇怪啊！

奇怪的人是妳吧？

好好好！別生氣，妳說說看，妳想要什麼？

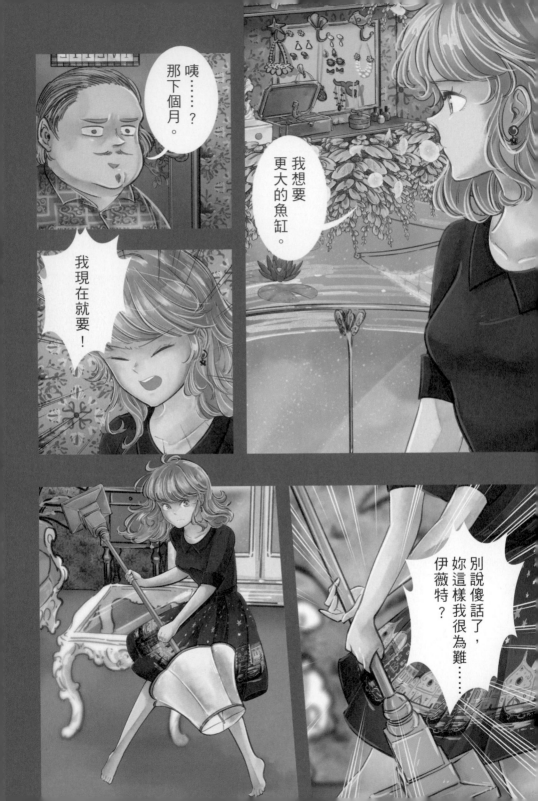

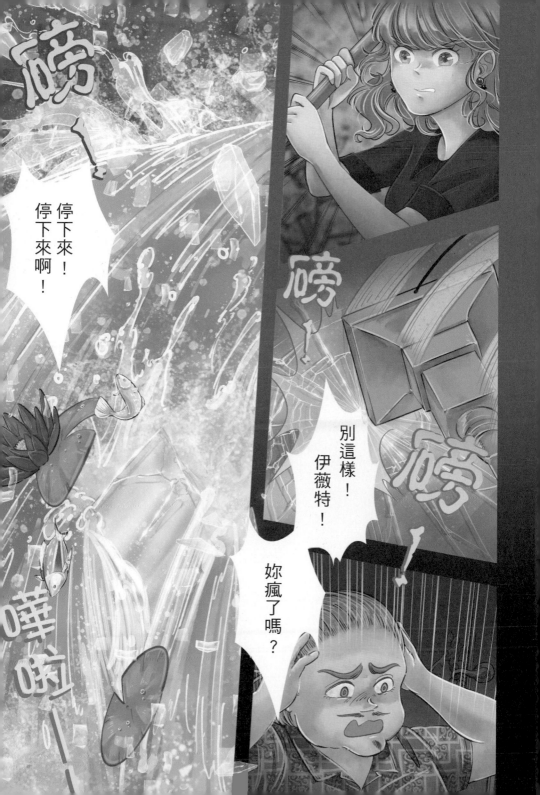

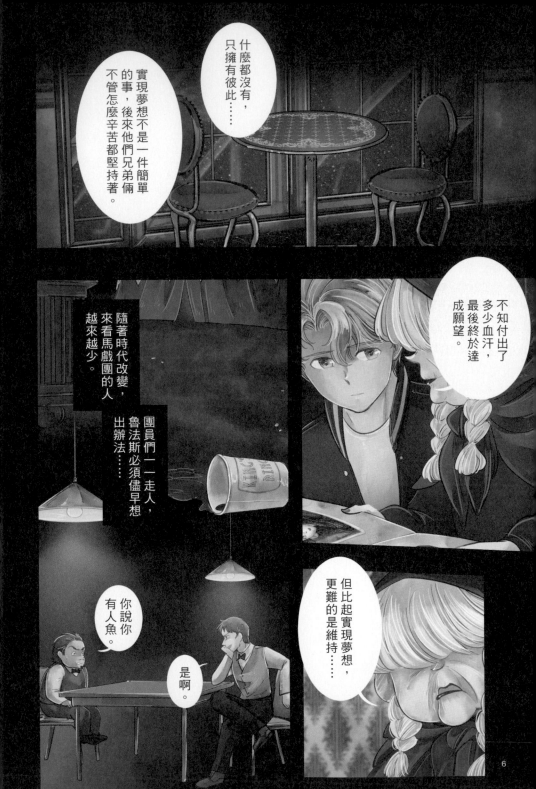

什麼都沒有，
只擁有彼此⋯⋯

實現夢想不是一件簡單
的事，後來他們兄弟倆
不管怎麼辛苦都堅持著。

不知付出了多少血汗，最後終於達
成願望。

隨著時代改變，
來看馬戲團的人
越來越少。

團員們一一走人，
魯法斯必須儘早想
出辦法⋯⋯

但比起實現夢想，
更難的是維持⋯⋯

你說你
有人魚。

是啊。

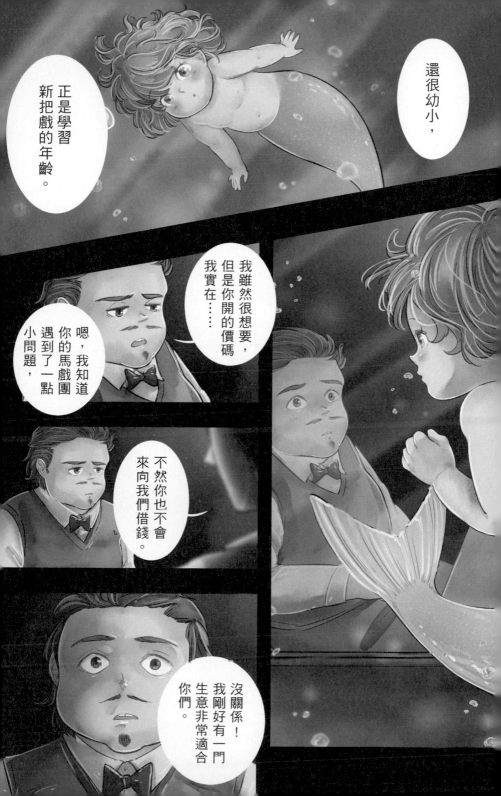

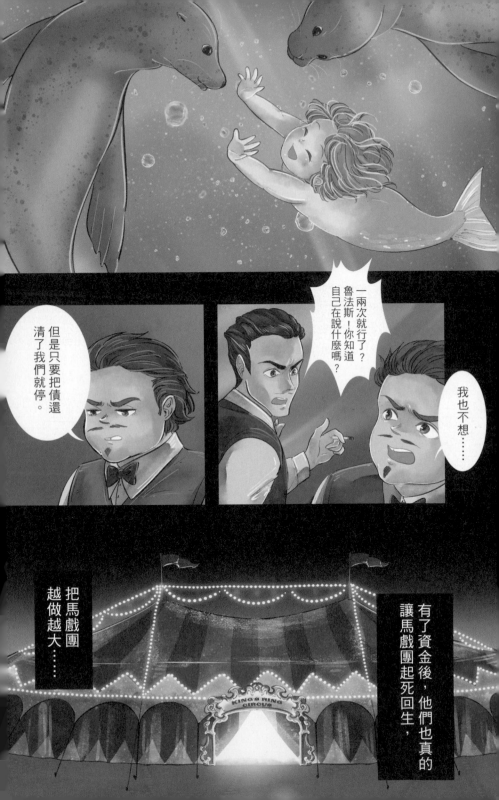

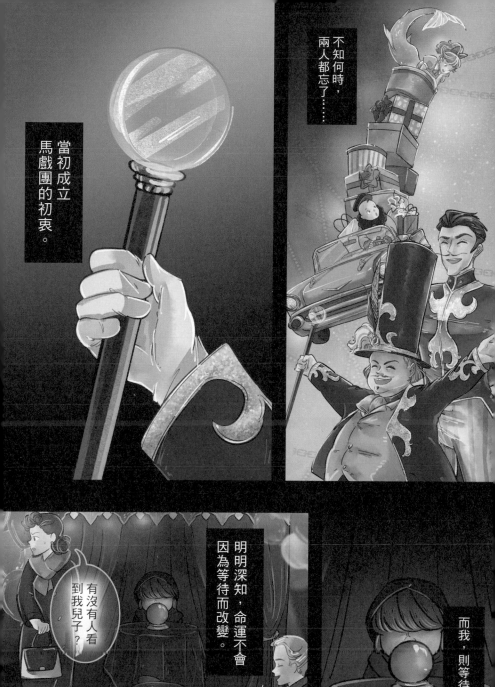

不知何時，兩人都忘了……

當初成立馬戲團的初衷。

明明深知，命運不會因為等待而改變。

有沒有人看到我兒子？

要跟好，別走丟囉！

知道了！

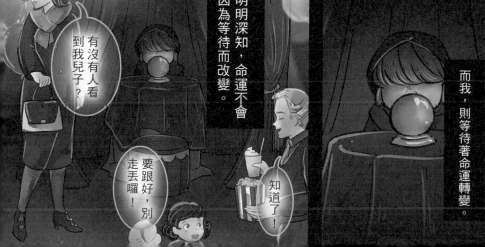

而我，則等待著命運轉變。

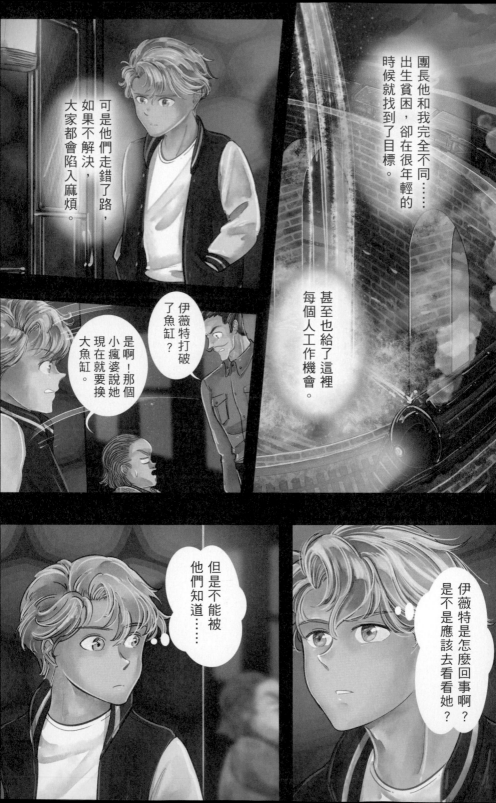

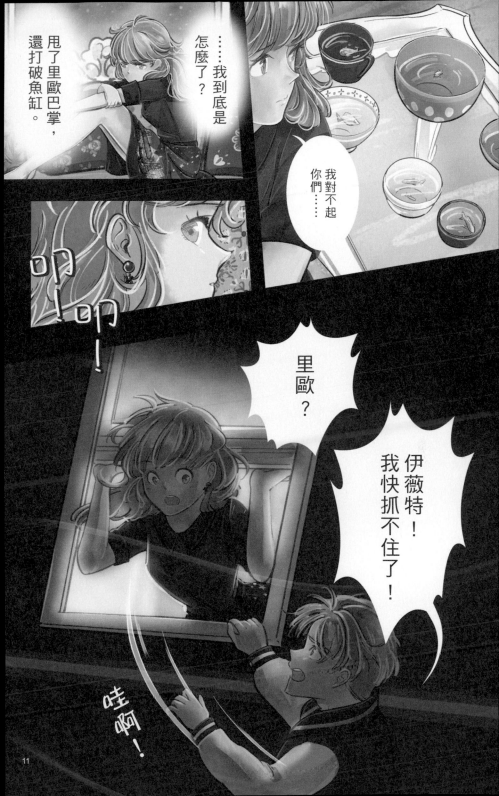

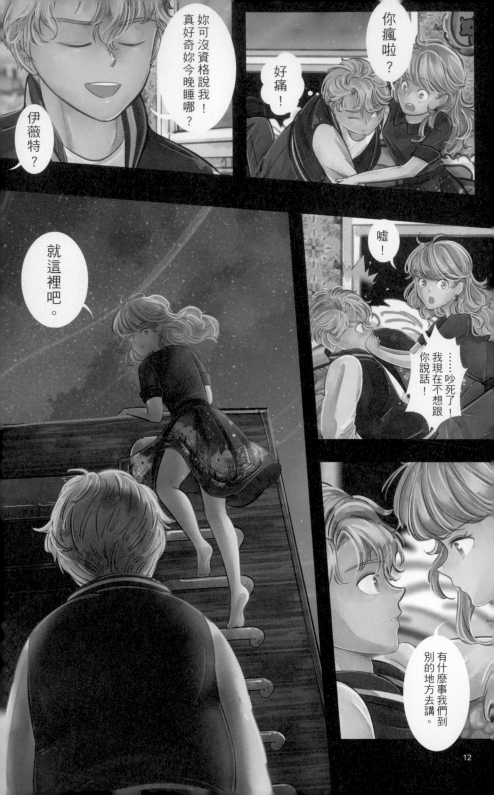

12

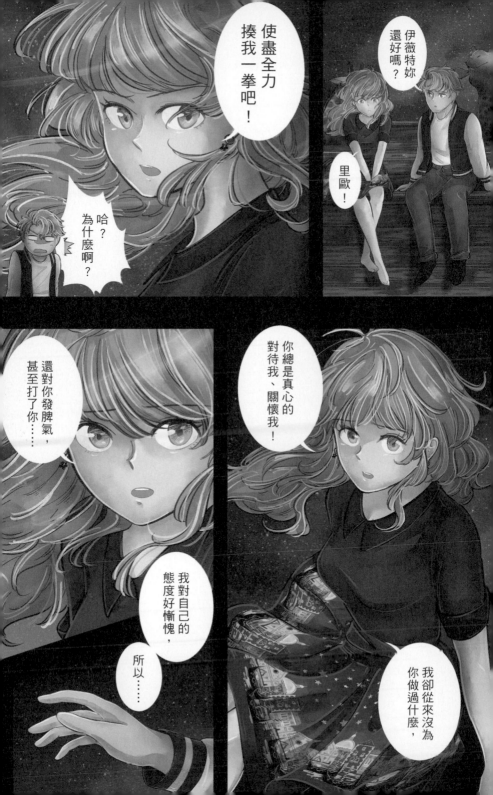

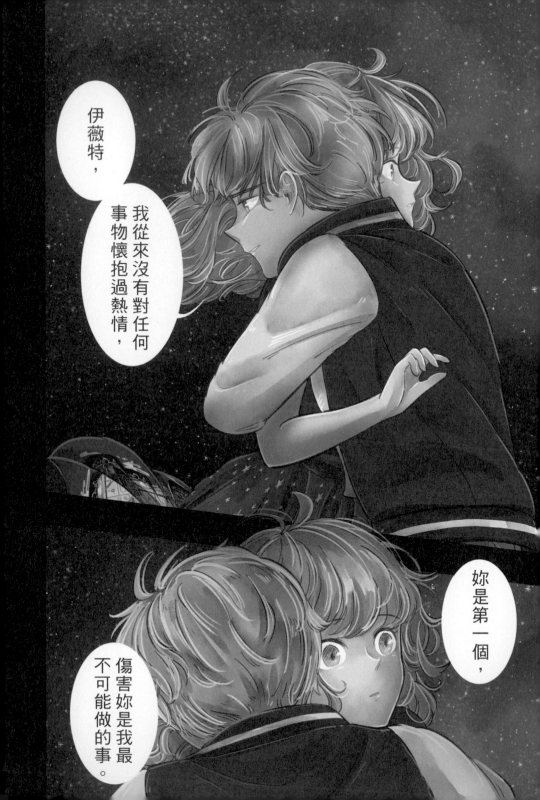

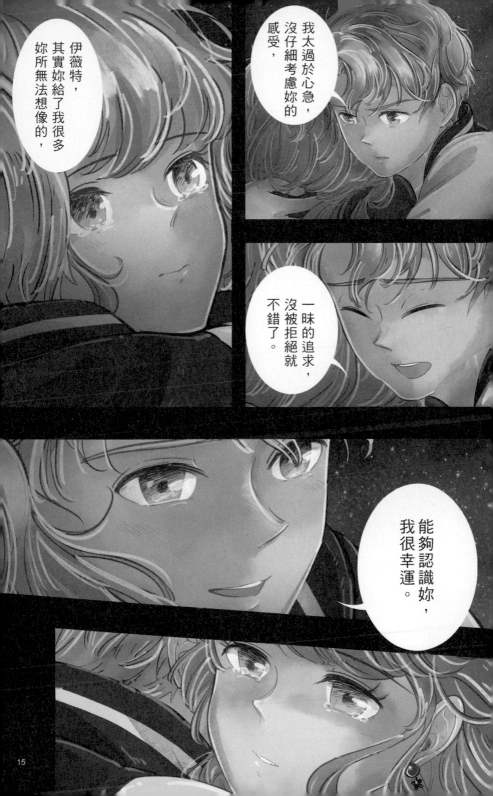

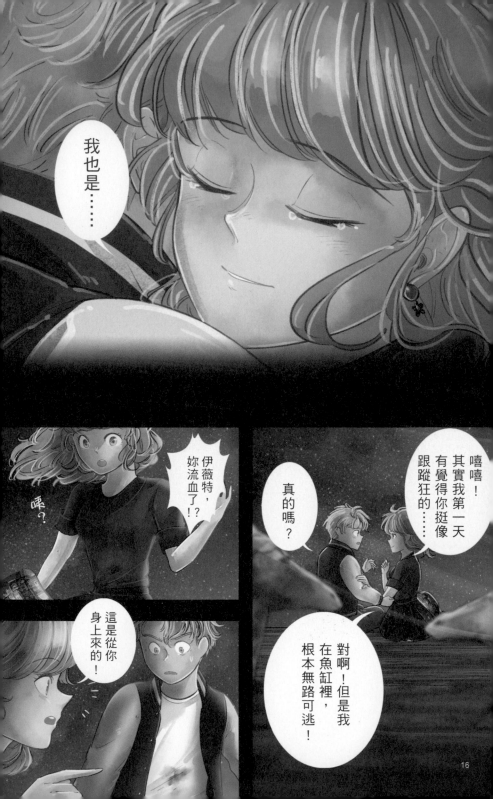

我也是……

伊薇特，妳流血了！？

嗯？

這是從你身上來的！

真的嗎？

嘻嘻！其實我第一天有覺得你挺像跟蹤狂的……

對啊！但是我在魚缸裡，根本無路可逃！

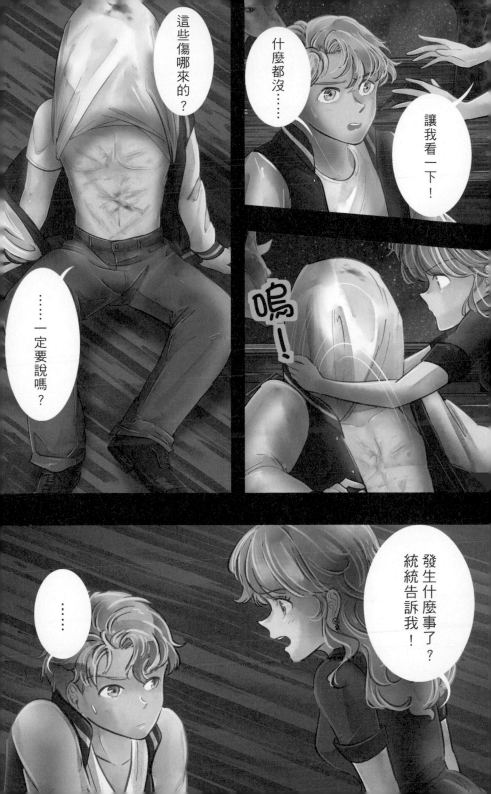

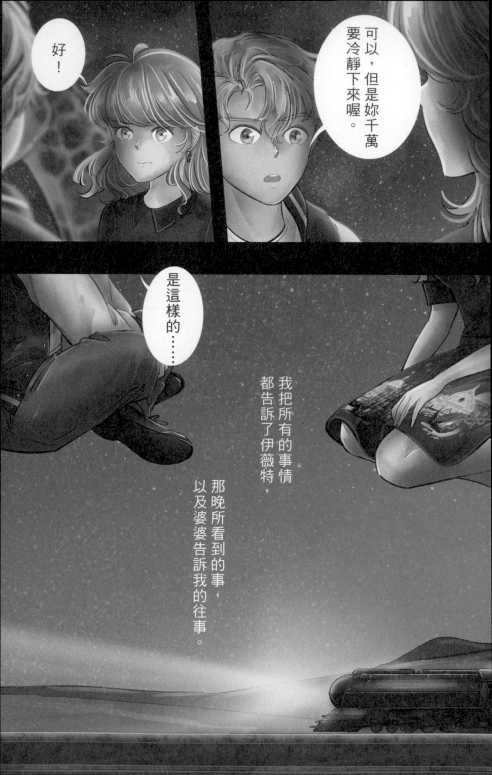

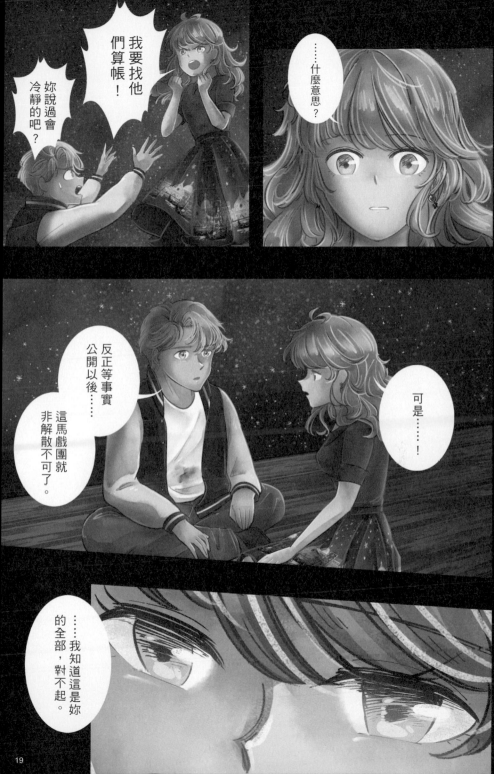

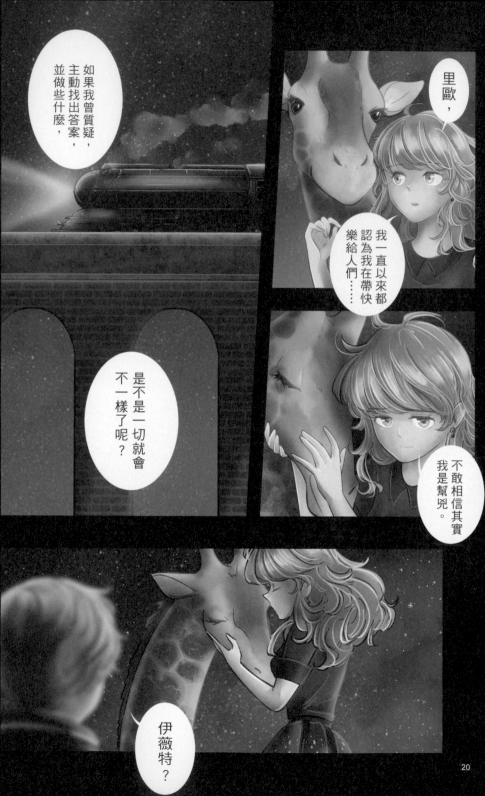

如果我曾質疑，主動找出答案，並做些什麼，

里歐，

我一直以來都認為我在帶快樂給人們……

是不是一切就會不一樣了呢？

不敢相信其實我是幫兇。

伊薇特？

20

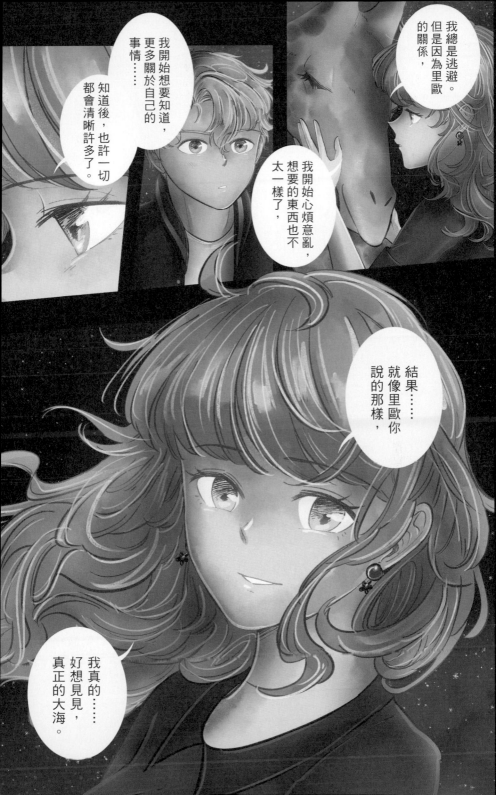

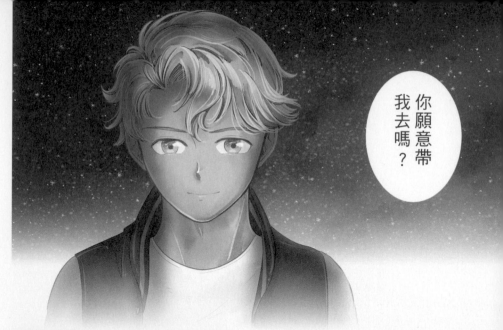

你願意帶我去嗎?

站起來!

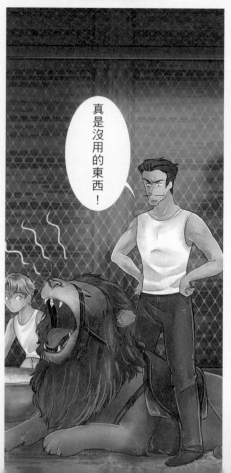

真是沒用的東西!

站起來!

別這樣！坐下！

來吧！洗澡囉。

站起來。

哈哈！你好聰明喔！

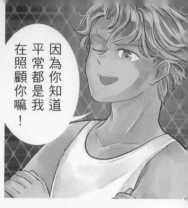

因為你知道平常都是我在照顧你嘛！

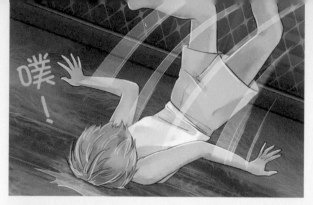

噗！

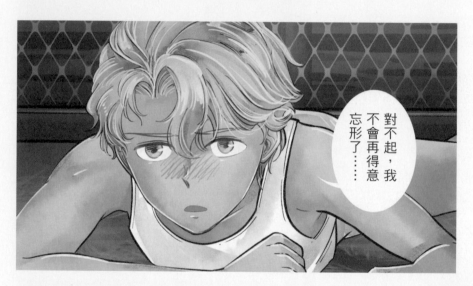

對不起，我不會再得意忘形了……

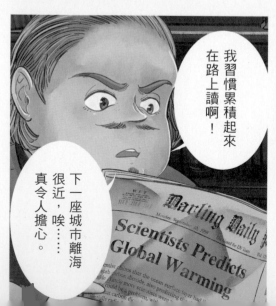

我習慣累積起來在路上讀啊！

下一座城市離海很近，唉……真令人擔心。

*Darling Daily*
Monday, September 03, 1989

**Scientists Predicts Global Warming**

那都多久以前的報紙了？

不用擔心吧？伊薇特對外面的世界一點興趣都沒有，多虧我們良好的教育。

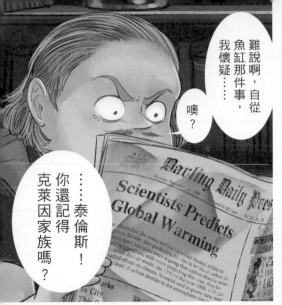

難說啊，自從魚缸那件事，我懷疑……

噢？

……泰倫斯！你還記得克萊因家族嗎？

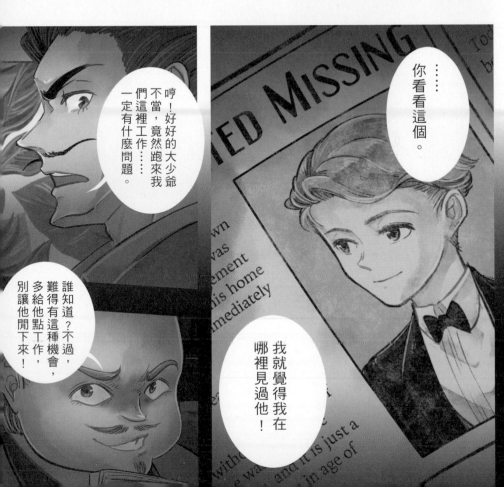

哼！好好的大少爺不當，竟然跑來我們這裡工作……一定有什麼問題。

誰知道？不過，難得有這種機會，多給他點工作，別讓他閒下來！

……你看看這個。

我就覺得我在哪裡見過他！

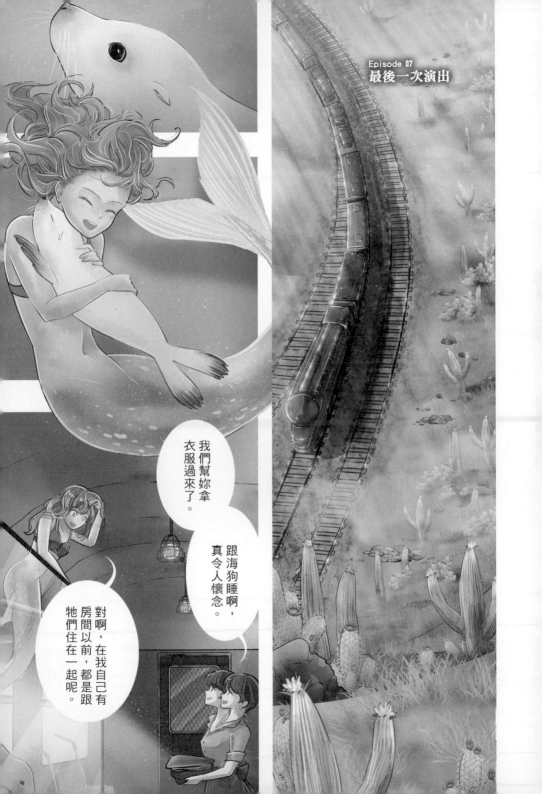

Episode 07
最後一次演出

我們幫妳拿衣服過來了。

跟海狗睡啊，真令人懷念。

對啊，在我自己有房間以前，都是跟牠們住在一起呢。

妳這騷貨，看看我們從妳的衣櫃裡找到什麼？

怎麼會被妳們找到！還有妳們怎麼會知道這是里歐給我的？

里歐真有品味，雖然有點緊。

傻瓜！還不是我們告訴他妳的腳有多大！

說到里歐，他到底在忙什麼啊？

已經兩天不見蹤影了！

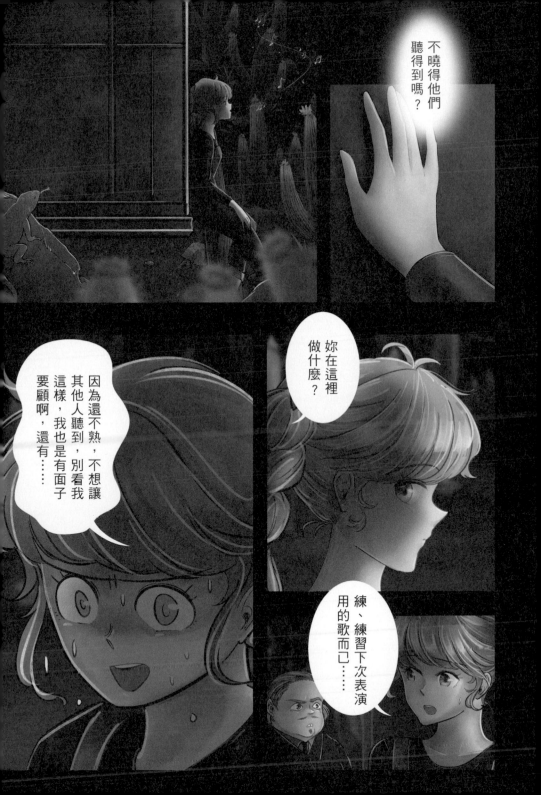

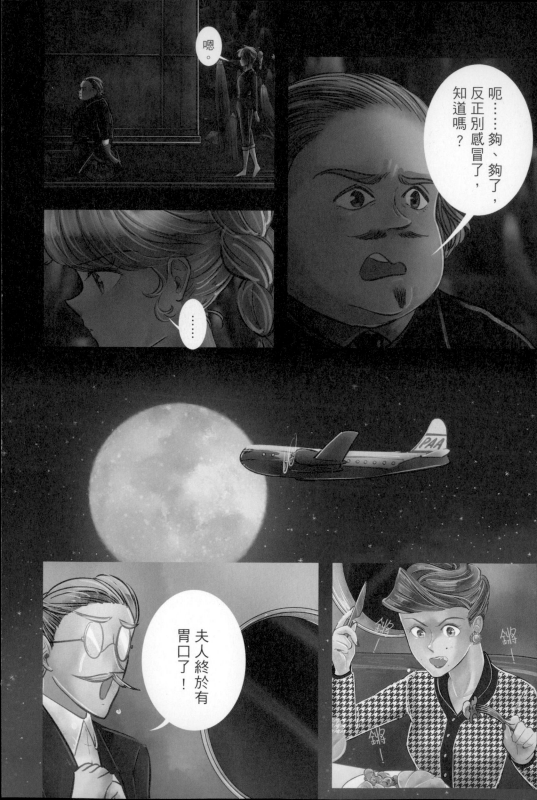

吃飽才有體力找我的里歐寶貝。

里歐寶貝！我們馬上就來了！

是啊！警方辦事效率這麼差，還不如自己去找！

隨意使喚大少爺的感覺真好，誰叫他家上次表演沒付錢。

哼！這就叫現世報！

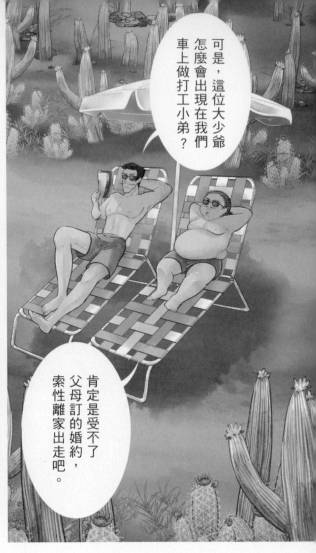

可是，這位大少爺怎麼會出現在我們車上做打工小弟？

肯定是受不了父母訂的婚約，索性離家出走吧。

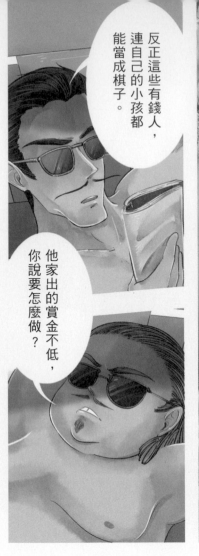

反正這些有錢人，連自己的小孩都能當成棋子。

他家出的賞金不低，你說要怎麼做？

那個少爺幫我們提升了不少業績，但他這麼精明，會不會……

你是說，那件事，遲早會被他發現嗎……

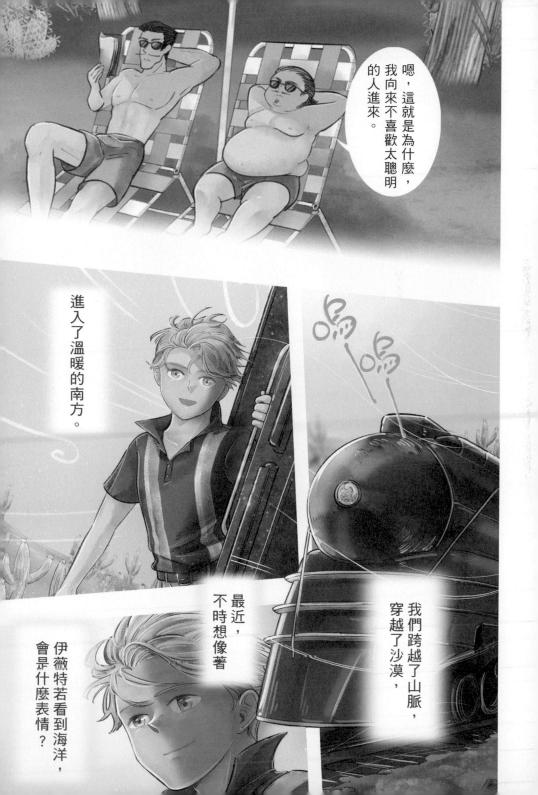

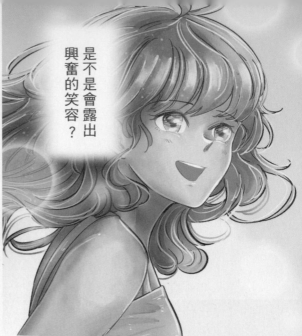

是不是會露出興奮的笑容？

然後⋯⋯

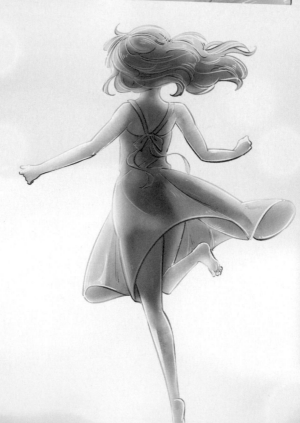

奔向大海⋯⋯

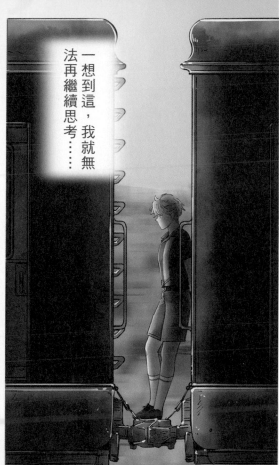

一想到這，我就無法再繼續思考……

到站囉～動作快，把東西搬下車！

嘿咻！

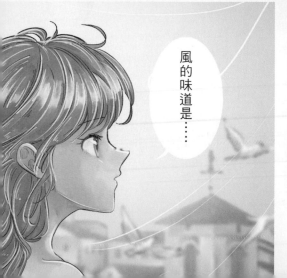

風的味道是……

嗅嗅！

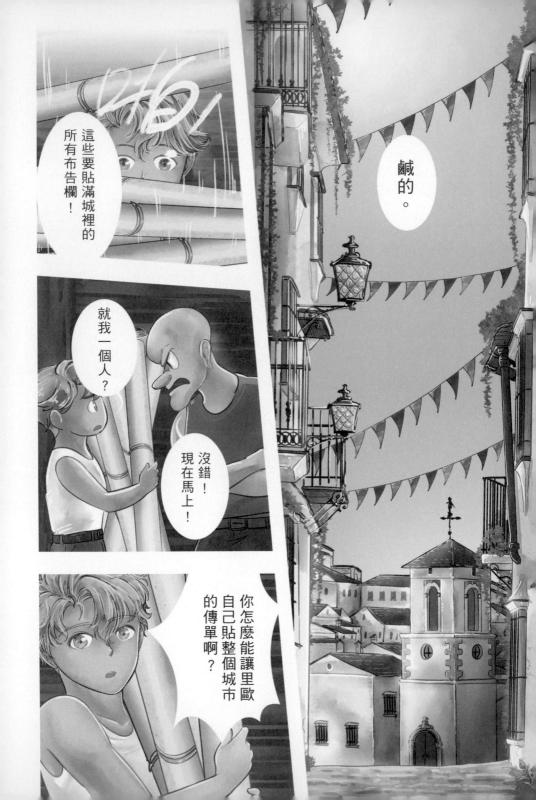

我們大家一起做吧！

根本欺負人嘛！真討厭。

嘖……

嘿嘿！我最近又重了一公斤喔。

蔓蒂又破紀錄了耶！

噠噠噠！

噠噠噠！

絕對會的呀！我們那麼努力！

這次演出一定要大成功！

我也超有自信的。

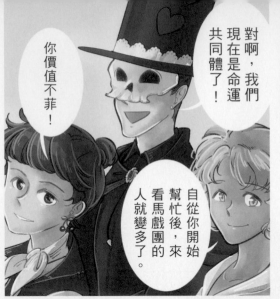
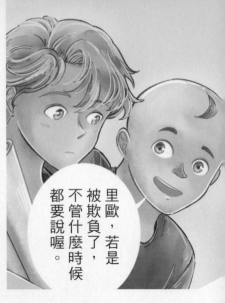

你價值不菲！

對啊，我們現在是命運共同體了！

自從你開始幫忙後，來看馬戲團的人就變多了。

里歐，若是被欺負了，不管什麼時候都要說喔。

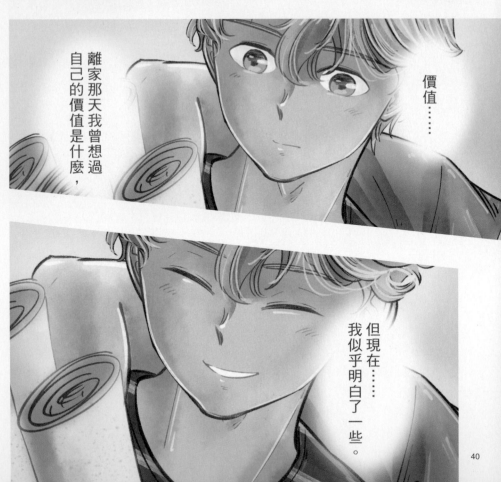

價值……

離家那天我曾想過自己的價值是什麼，

但現在……我似乎明白了一些。

40

花太多了！

啊哈哈！

이이

哇——那個女生好胖啊……

那已經不是胖了吧？根本是一坨肉。

好可憐喔，她一定交不到男朋友……

……

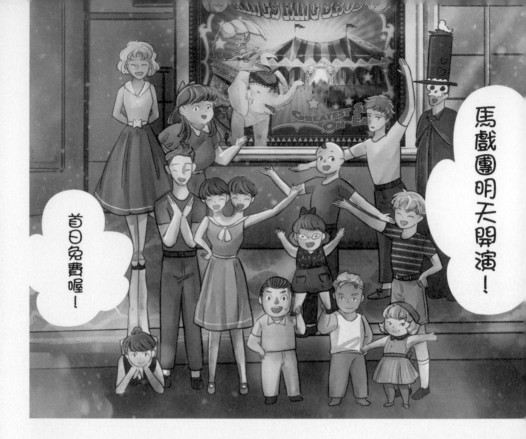

馬戲團明天開演!

首日免費喔!

一定要來喔!

我知道了一件很重要的事,那就是我的價值有一部分,

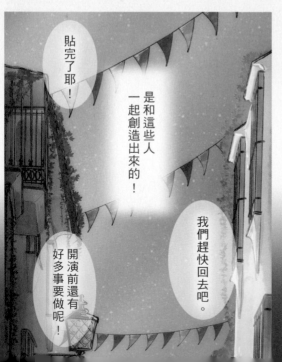

貼完了耶!

是和這些人一起創造出來的!

我們趕快回去吧。

開演前還有好多事要做呢!

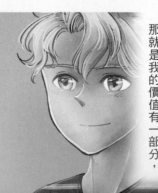

……

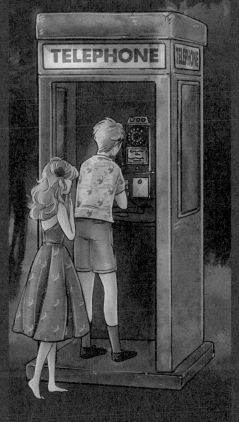

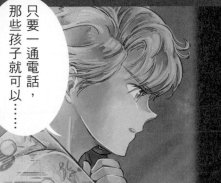

只要一通電話，那些孩子就可以……

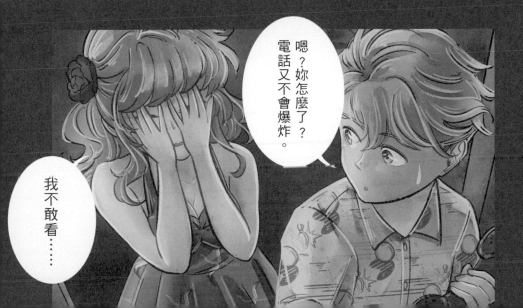

嗯？妳怎麼了？電話又不會爆炸。

我不敢看……

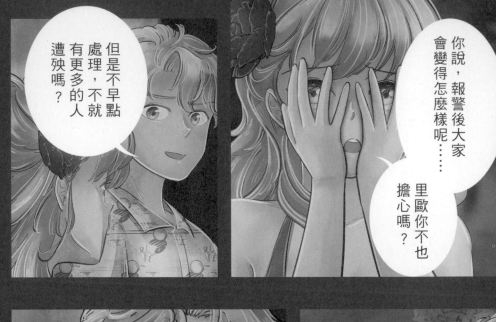

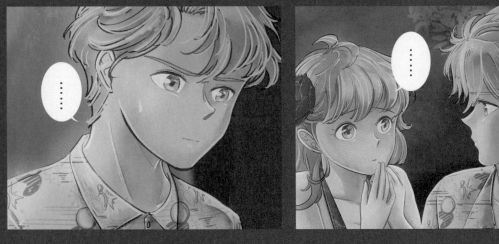

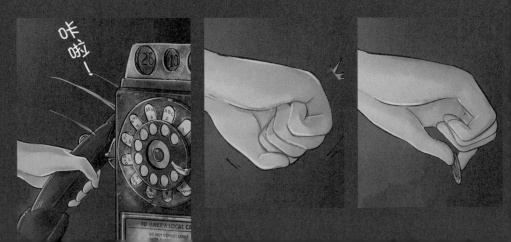

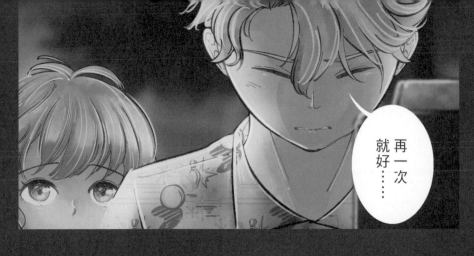

再一次……

最後一次……

……

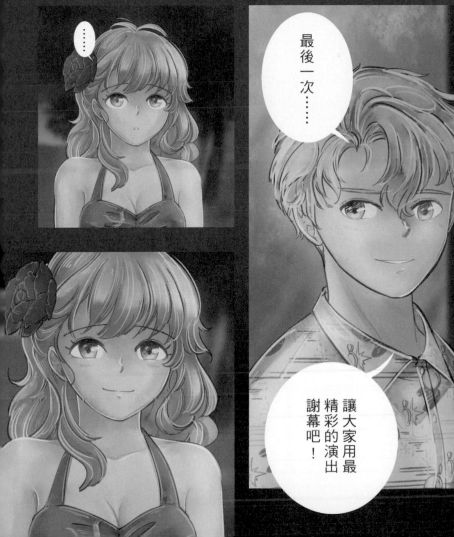

讓大家用最精彩的演出謝幕吧！

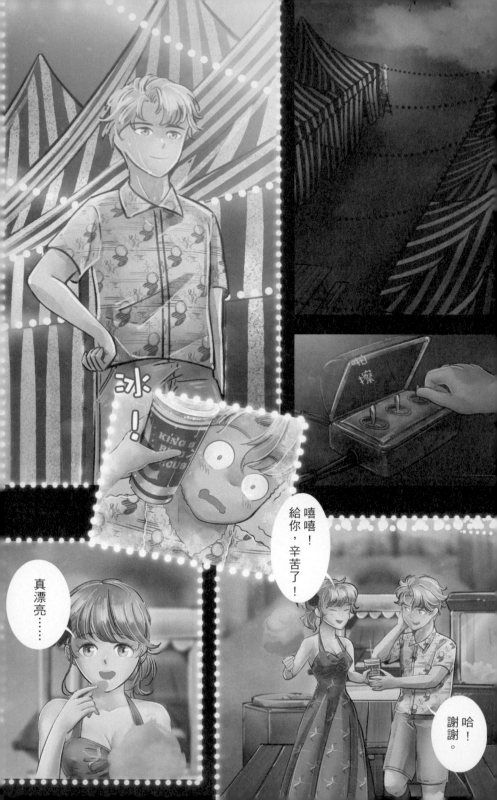

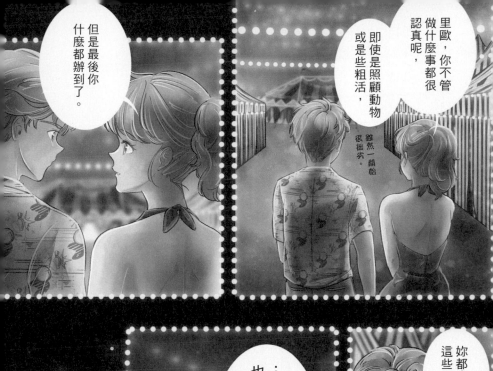

里歐，你不管做什麼事都很認真呢，即使是照顧動物或是些粗活，雖然一開始很拙劣。

但是最後你什麼都辦到了。

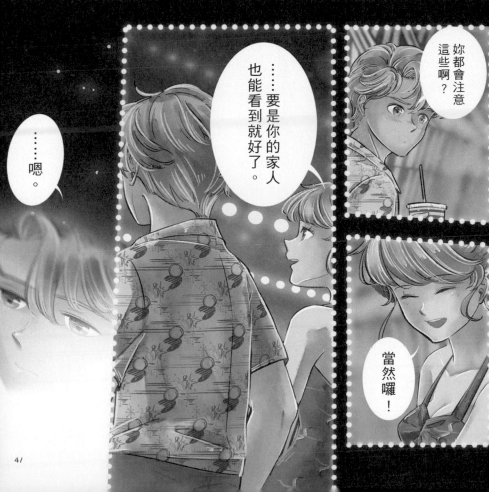

妳都會注意這些啊？

……要是你的家人也能看到就好了。

……嗯。

當然囉！

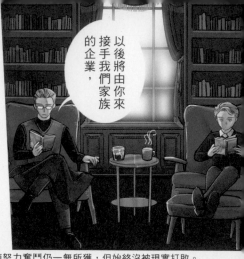

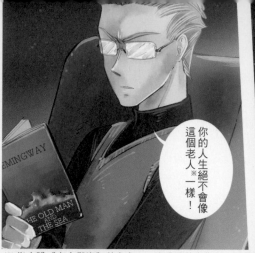

以後將由你來接手我們家族的企業，

你的人生絕不會像這個老人※一樣！

※ 指小說《老人與海》的主角，一名貧困的老漁夫，即使努力奮鬥仍一無所獲，但始終沒被現實打敗。

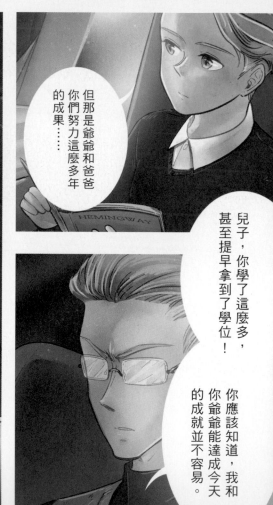

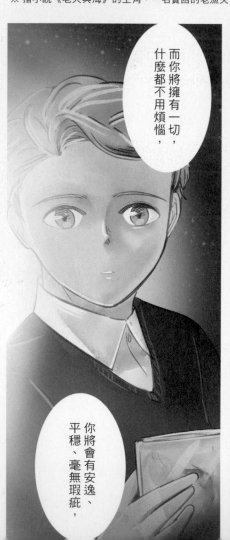

而你將擁有一切，什麼都不用煩惱，

但那是爺爺和爸爸你們努力這麼多年的成果……

兒子，你學了這麼多，甚至提早拿到了學位！

你應該知道，我和你爺爺能達成今天的成就並不容易。

你將會有安逸、平穩、毫無瑕疵，

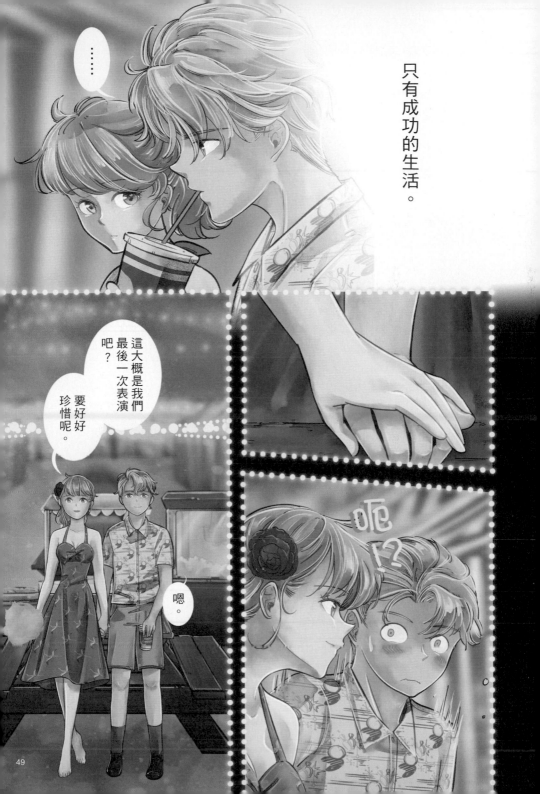

……

只有成功的生活。

這大概是我們最後一次表演吧？

要好好珍惜呢。

嗯。

呃!?

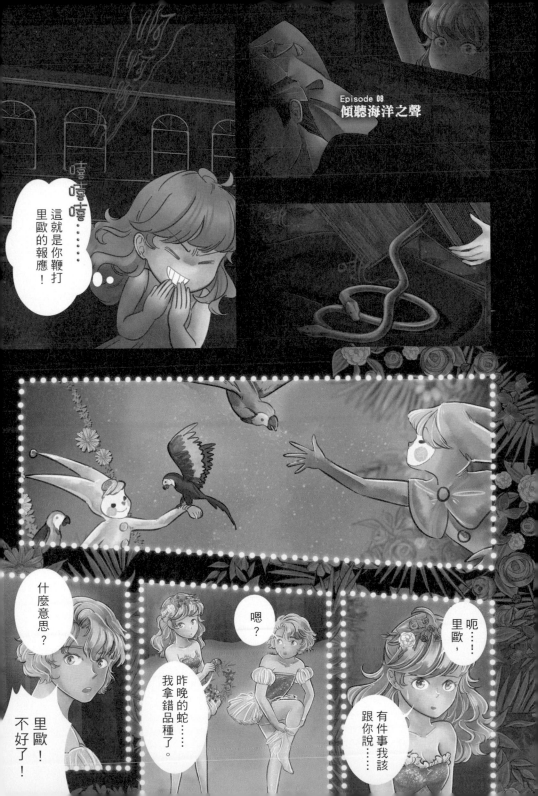

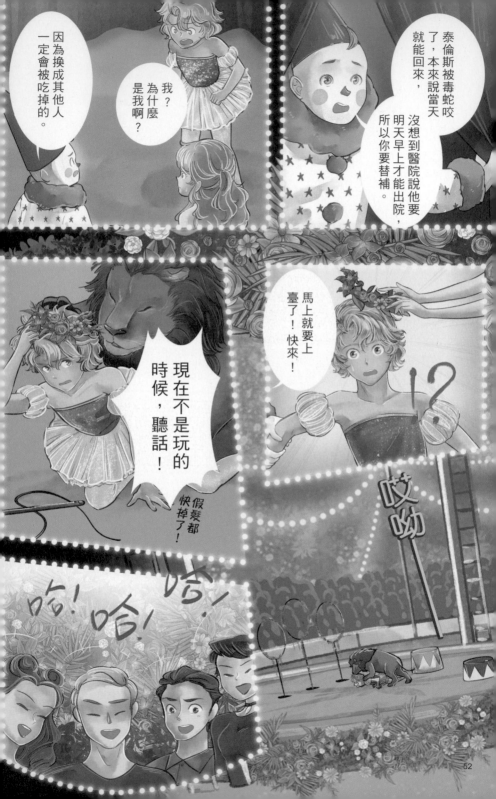

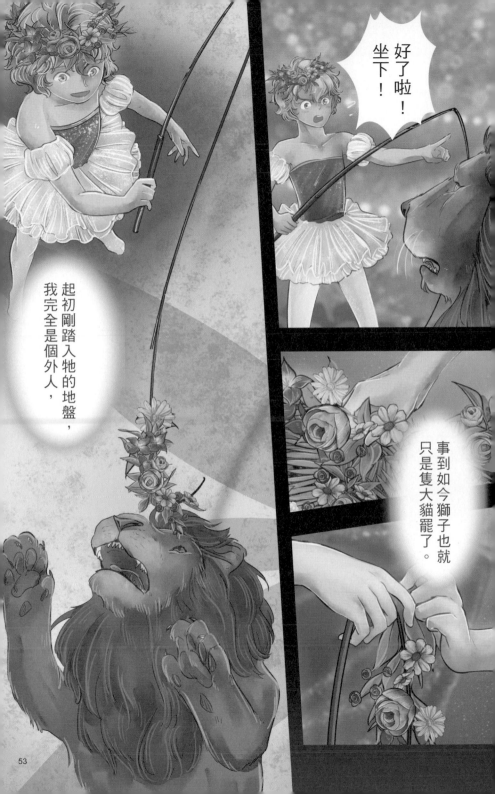

好了啦！坐下！

起初剛踏入牠的地盤，我完全是個外人，

事到如今獅子也就只是隻大貓罷了。

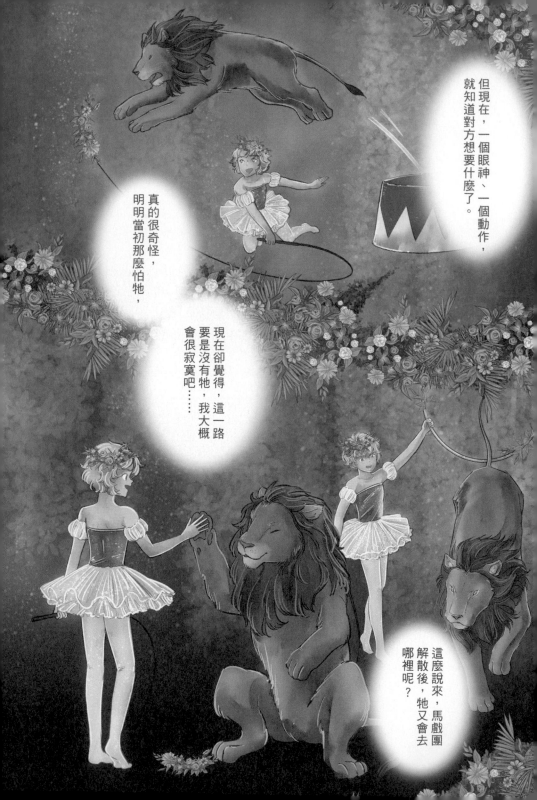

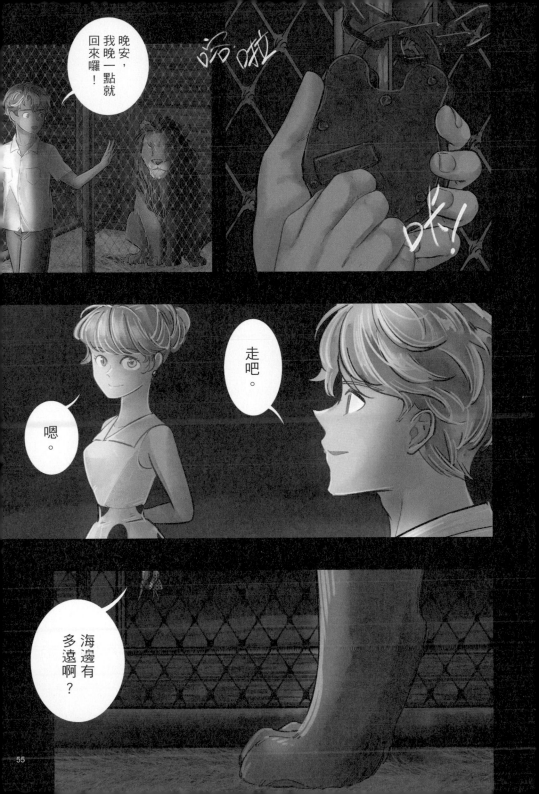

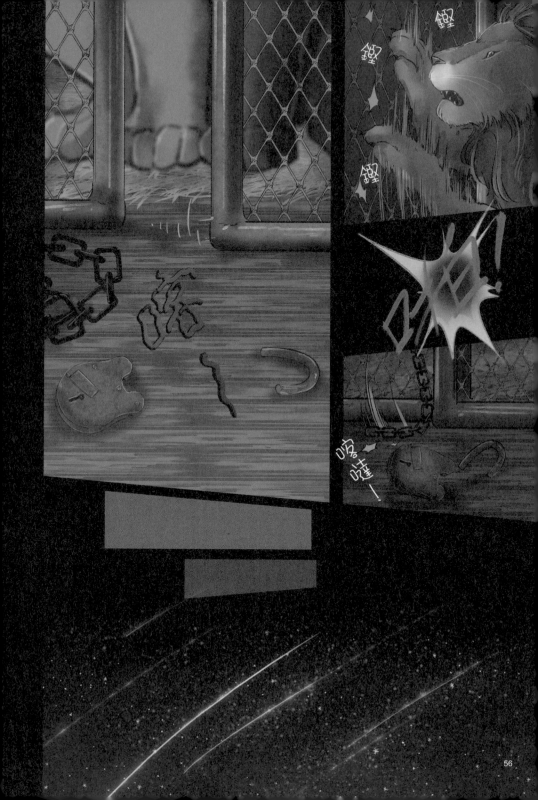

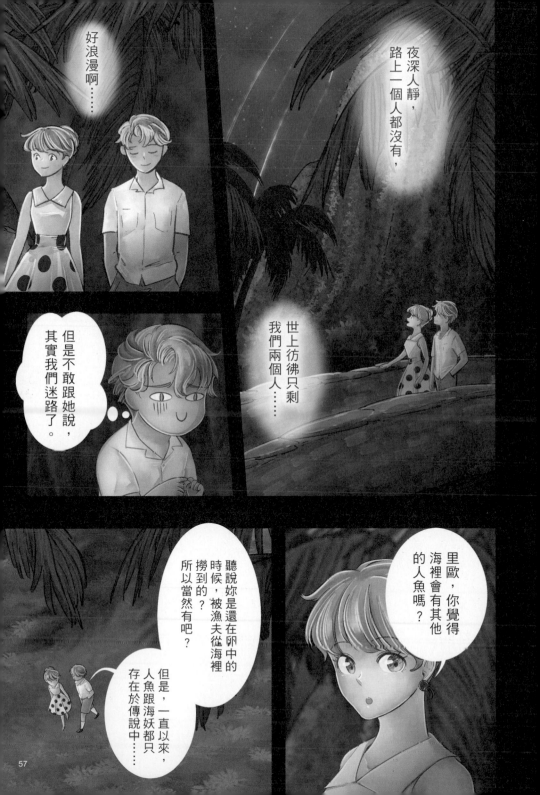

好浪漫啊……

夜深人靜，路上一個人都沒有，

世上彷彿只剩我們兩個人……

但是不敢跟她說，其實我們迷路了。

里歐，你覺得海裡會有其他的人魚嗎？

聽說妳是還在卵中的時候，被漁夫從海裡撈到的？所以當然有吧？

但是，一直以來，人魚跟海妖都只存在於傳說中……

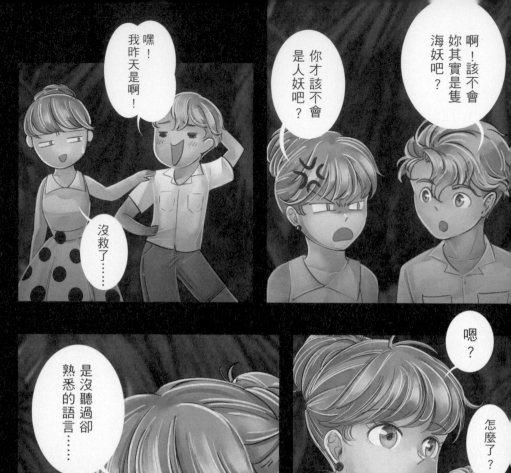
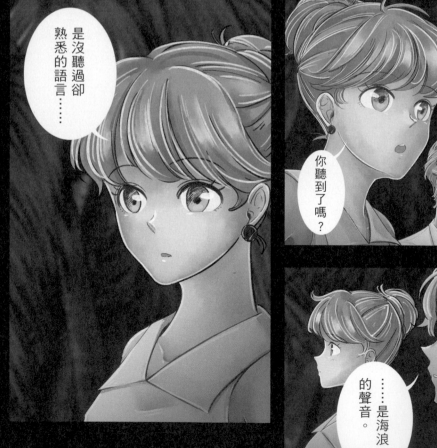

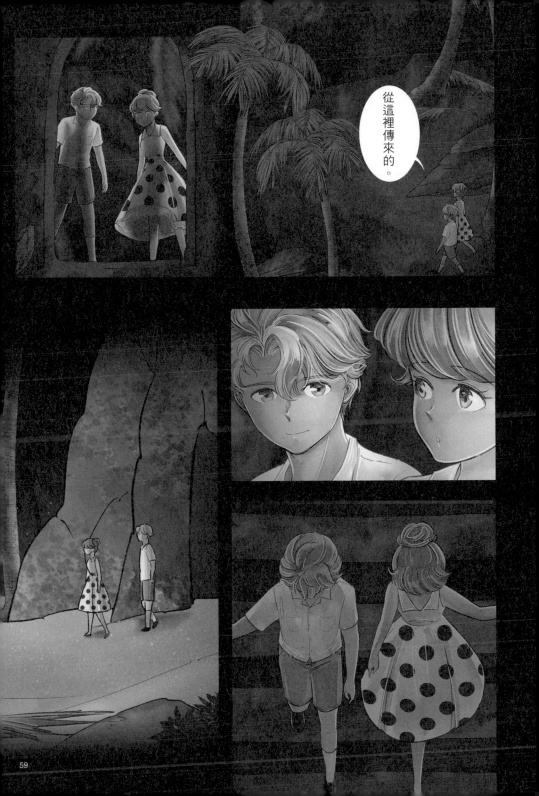

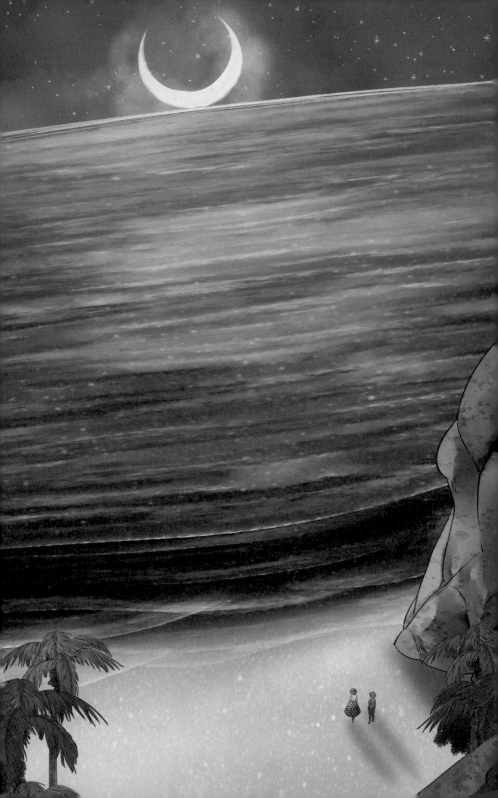

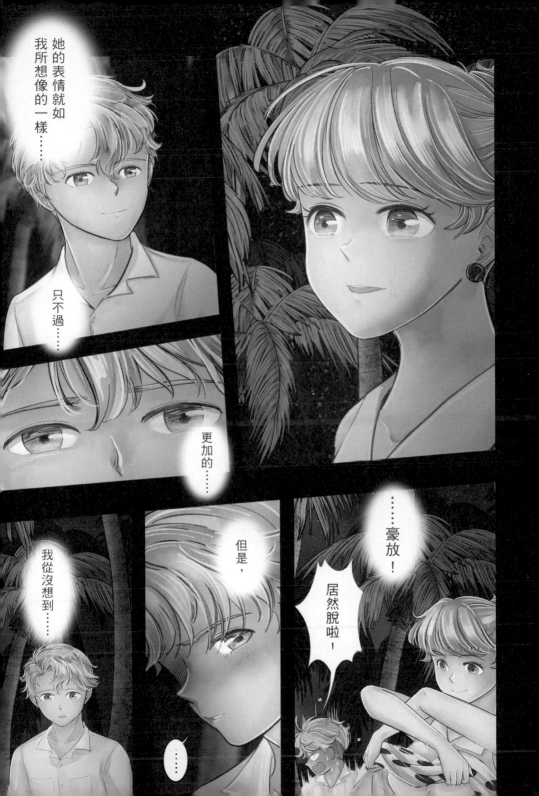

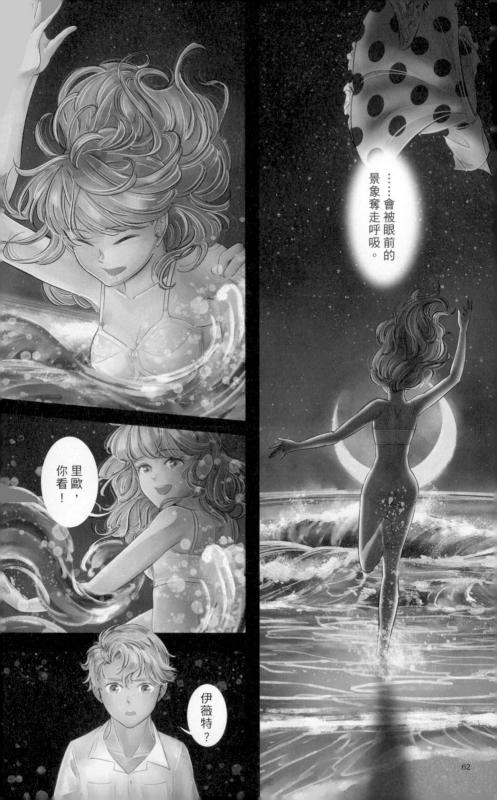

……會被眼前的景象奪走呼吸。

里歐，你看！

伊薇特？

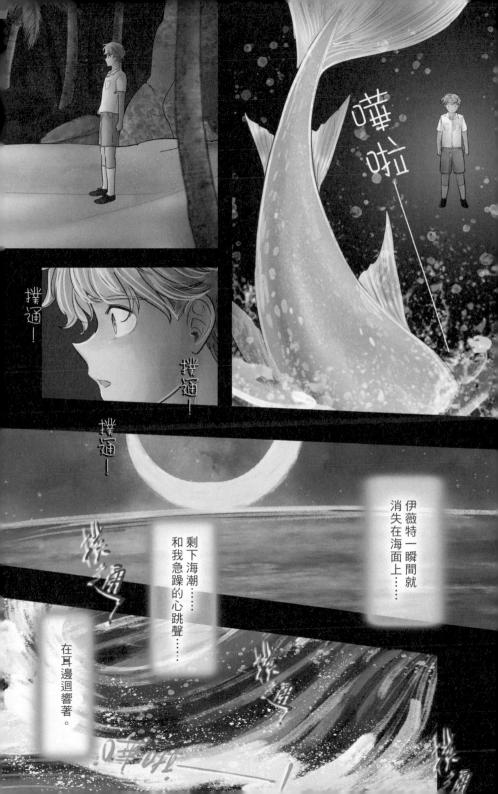

噗啦

撲通！

撲通！

撲通！

撲通！

撲通！

伊薇特一瞬間就
消失在海面上……

剩下海潮……
和我急躁的心跳聲……

在耳邊迴響著。

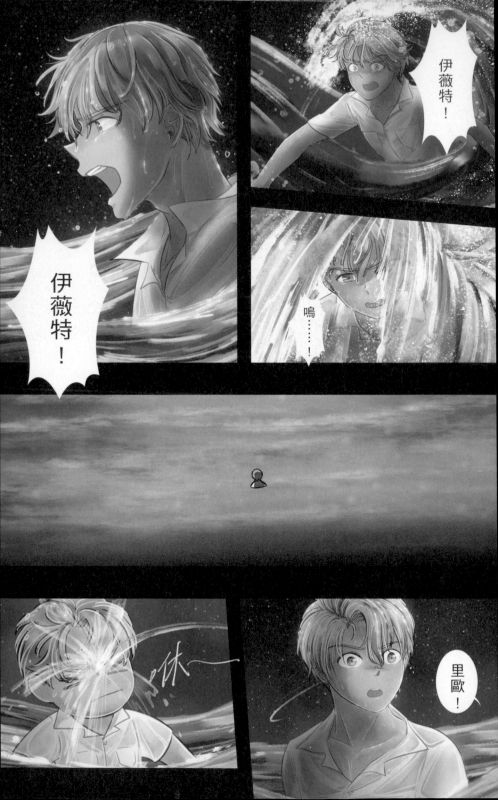

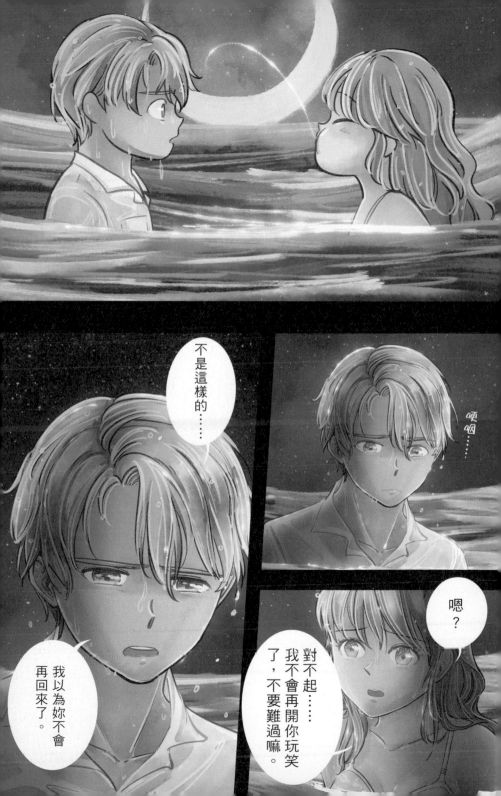

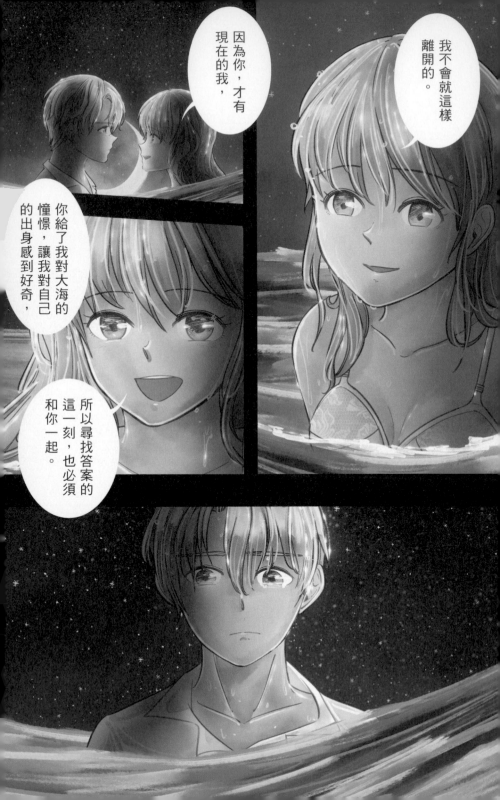

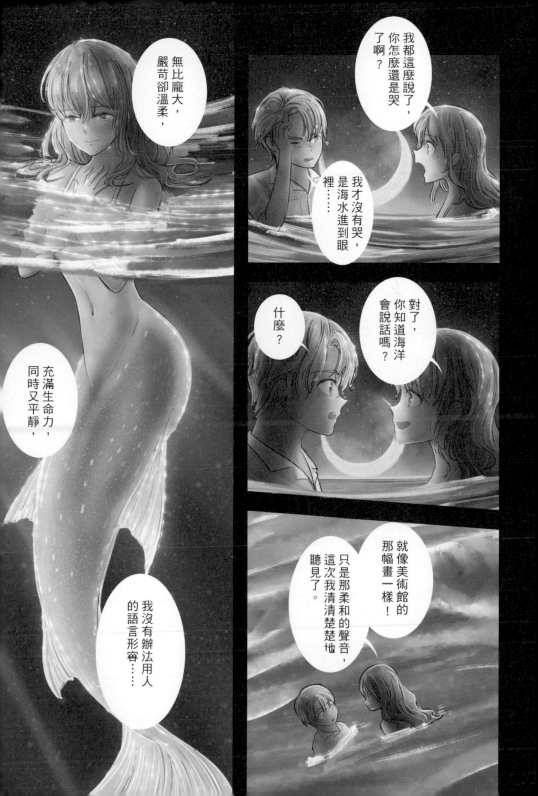

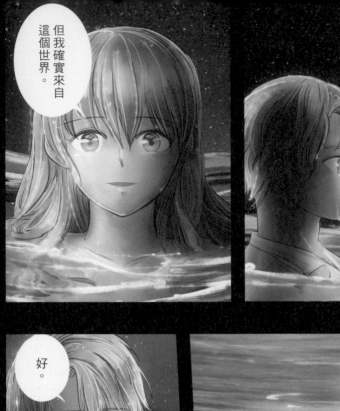

但我確實來自這個世界。

它令我無法喘息，

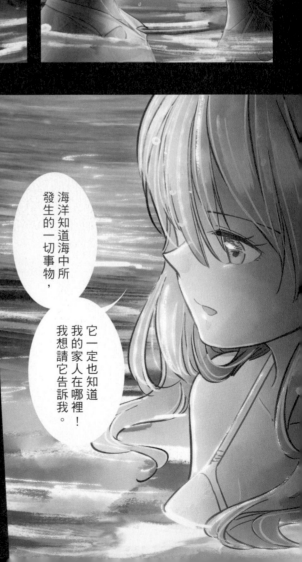

好。

海洋知道海中所發生的一切事物，

它一定也知道我的家人在哪裡！我想請它告訴我。

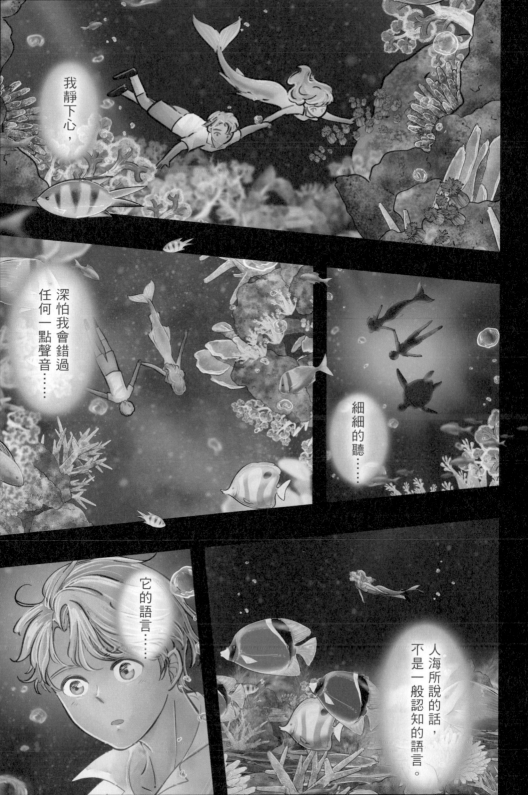

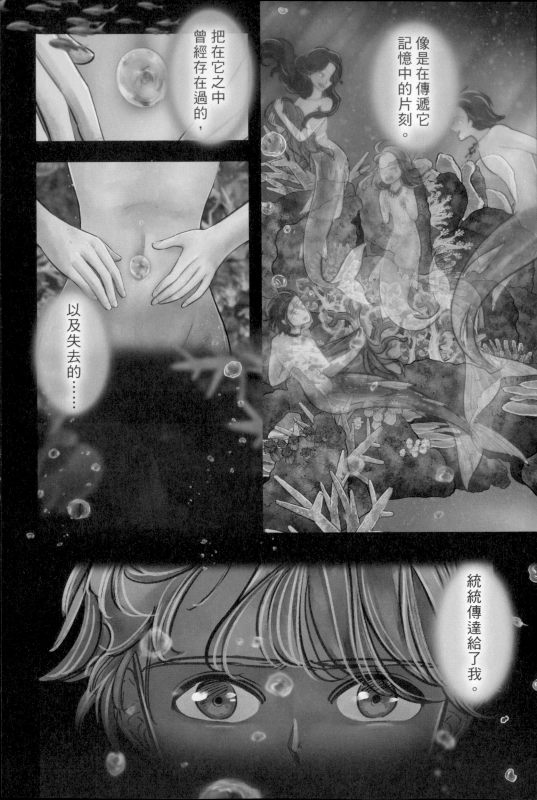

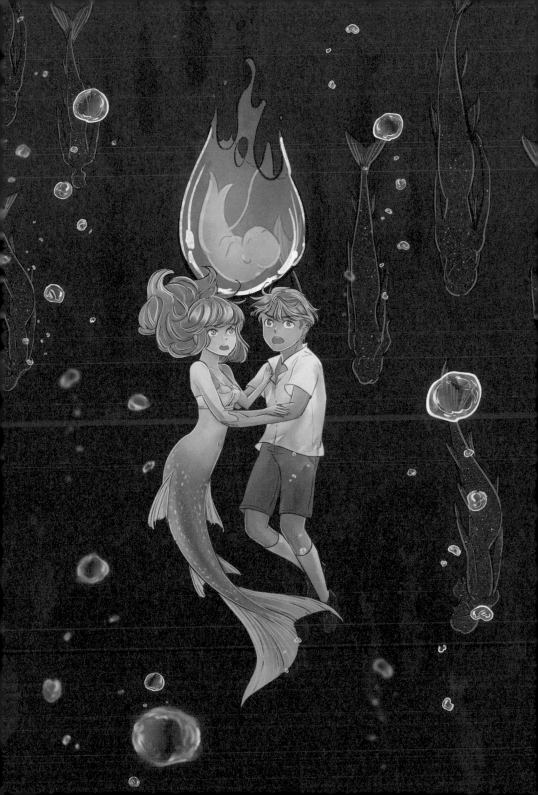

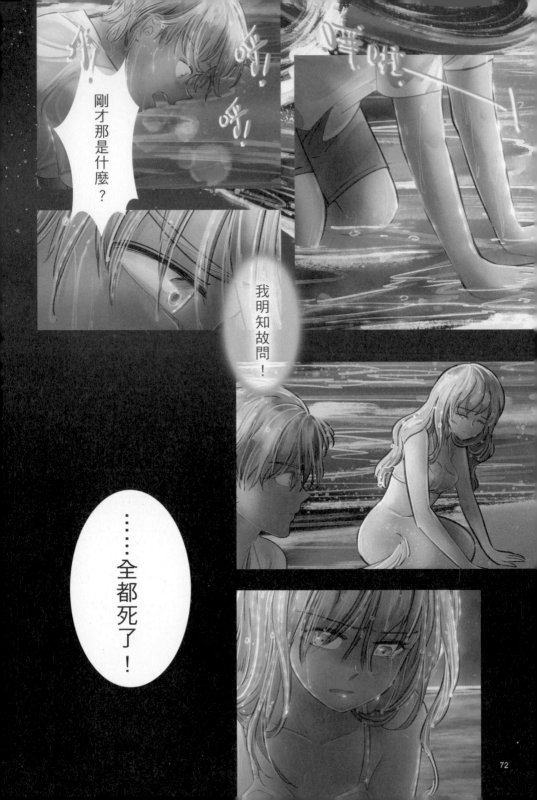

剛才那是什麼？

我明知故問！

……全都死了！

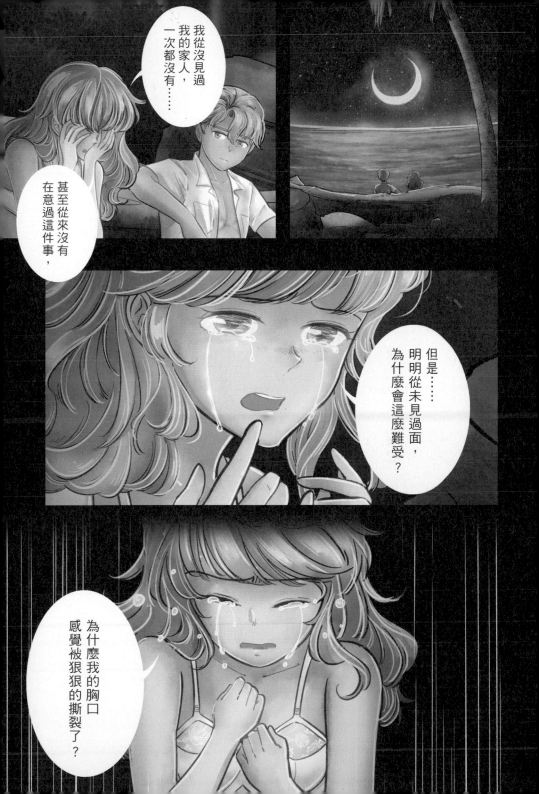

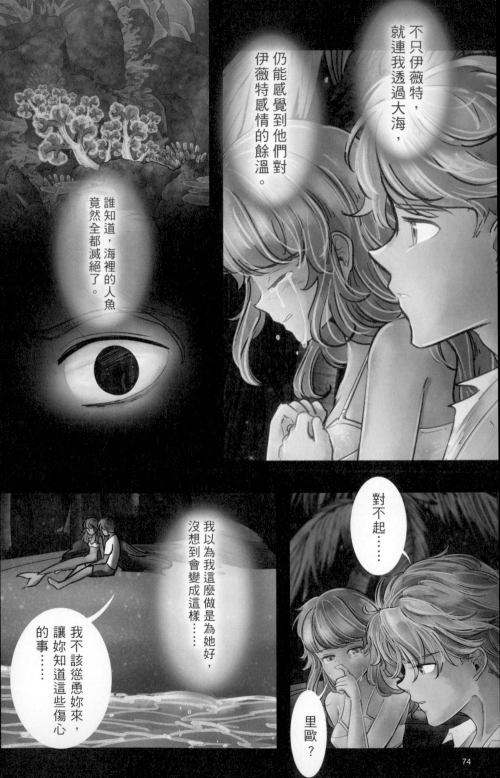

不只伊薇特，就連我透過大海，

仍能感覺到他們對伊薇特感情的餘溫。

誰知道，海裡的人魚竟然全都滅絕了。

沒想到會變成這樣……

我以為我這麼做是為她好，

我不該慫恿妳來，讓妳知道這些傷心的事……

對不起……

里歐？

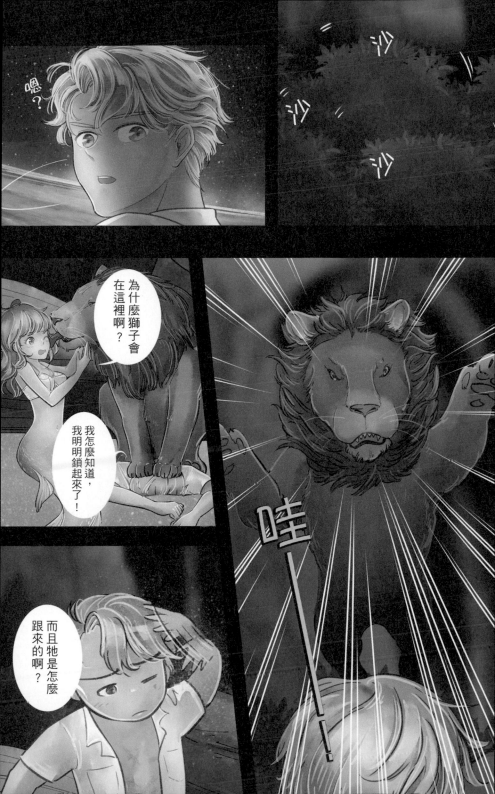

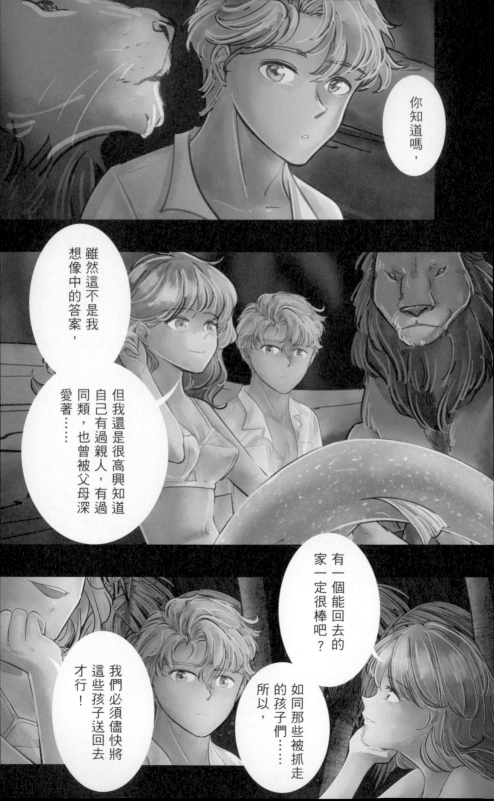

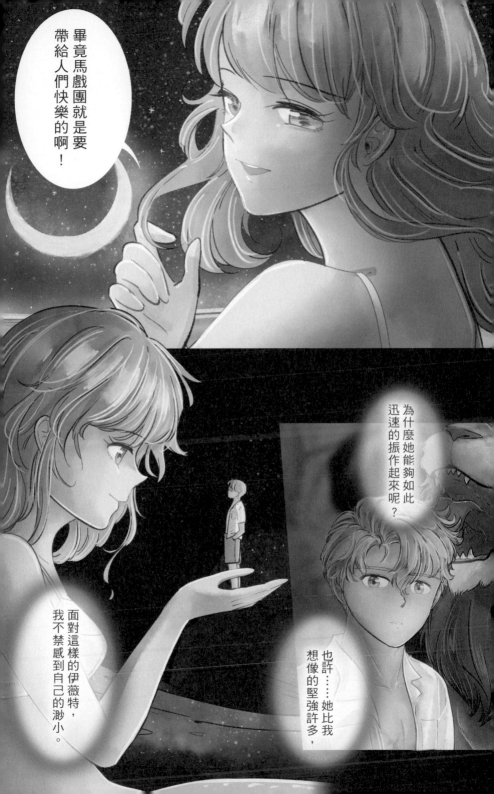

畢竟馬戲團就是要帶給人們快樂的啊!

為什麼她能夠如此迅速的振作起來呢?

面對這樣的伊薇特,我不禁感到自己的渺小。

也許⋯⋯她比我想像的堅強許多,

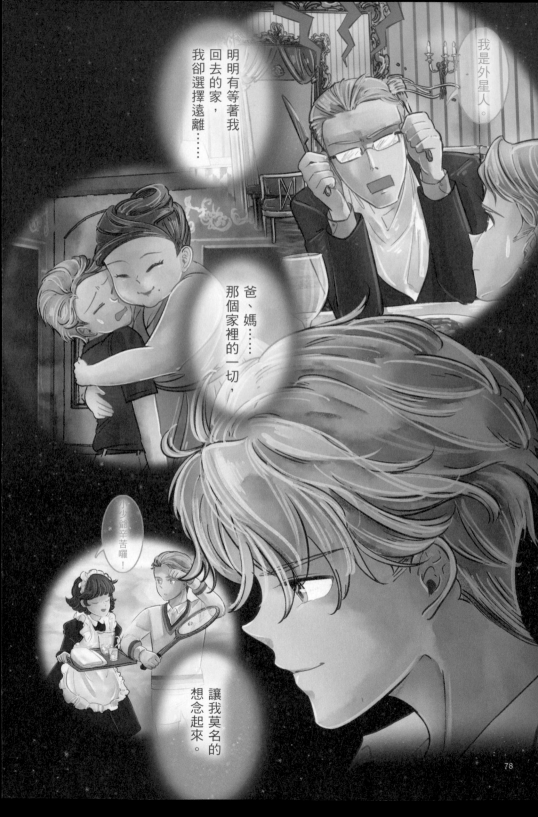

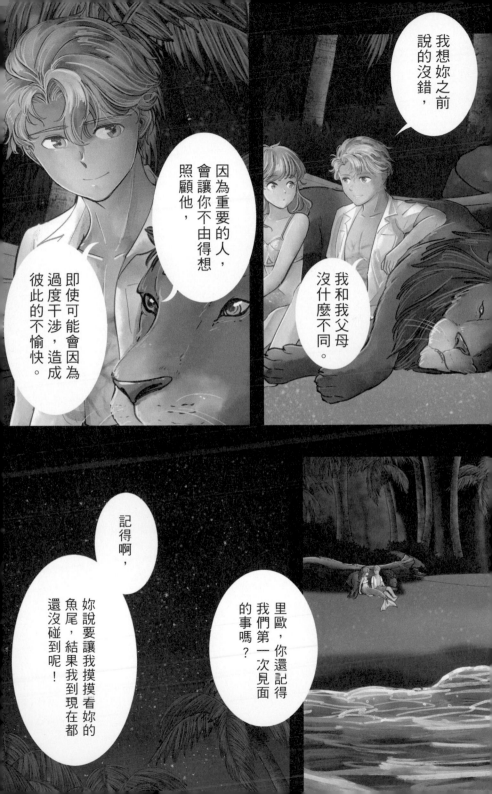

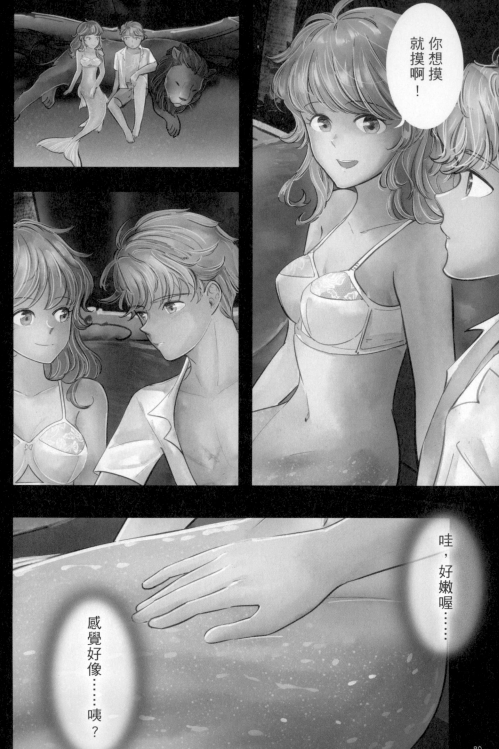

80

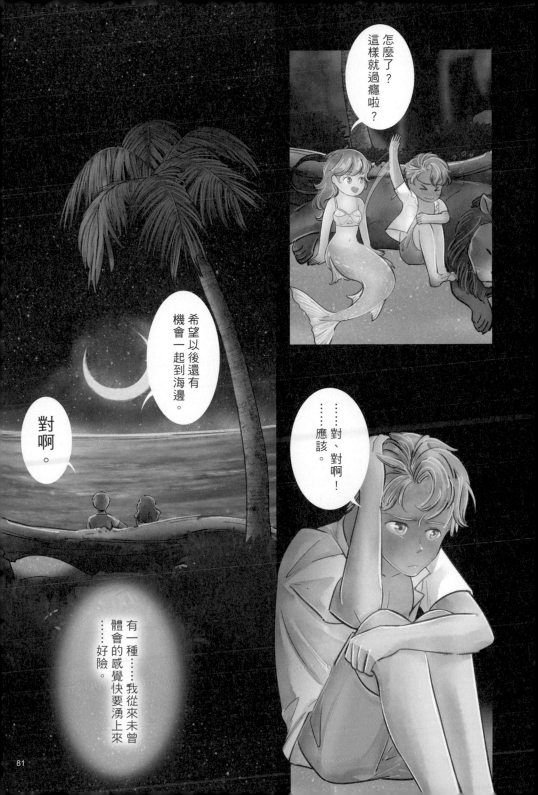

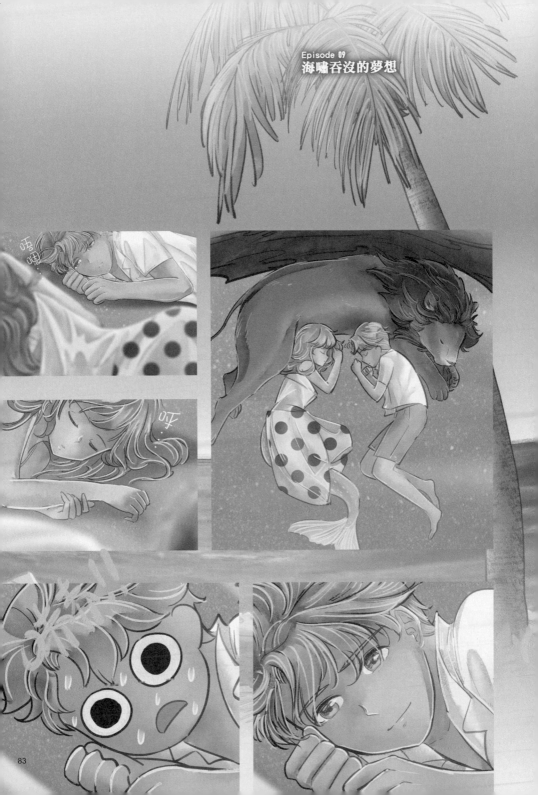

Episode 09
海嘯吞沒的夢想

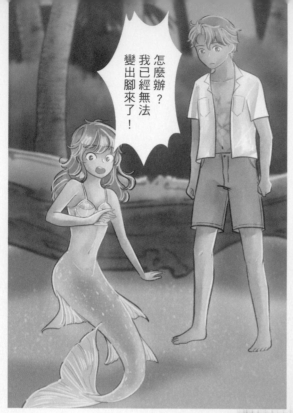

怎麼辦？我已經無法變出腳來了！

伊薇特！快醒來！已經早上了！得趁大家醒來前回去！

咦？我們怎麼睡著了！

嚇死我了……

就靠你囉！

拍拍

吱吱！

吱吱！

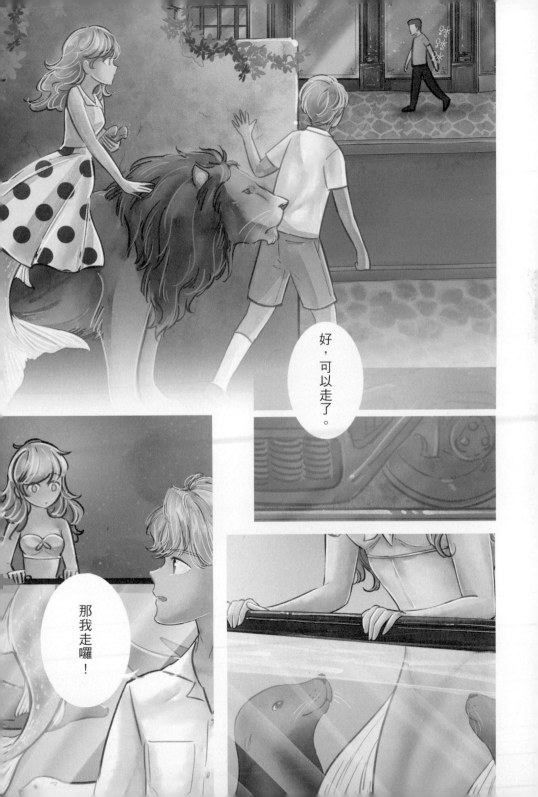

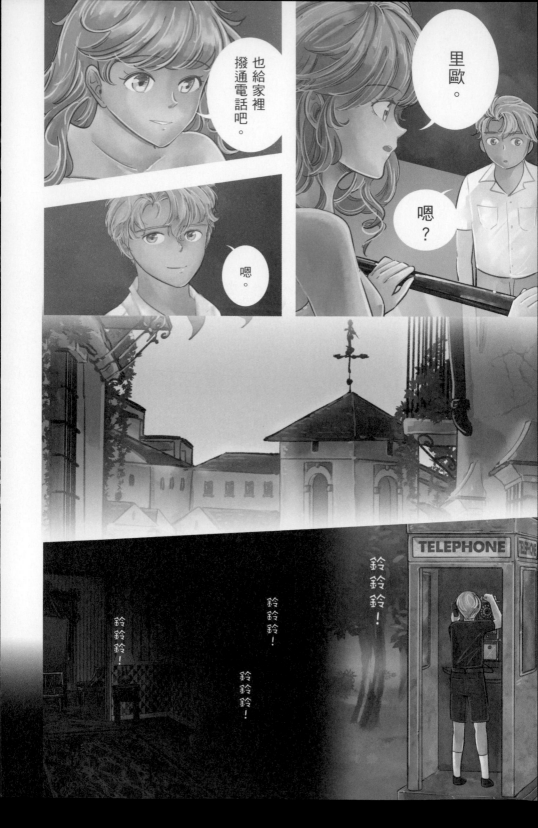

……異常的海面動向，我們強烈建議各位民眾遠離海邊！

終於到了。

喀啦──！

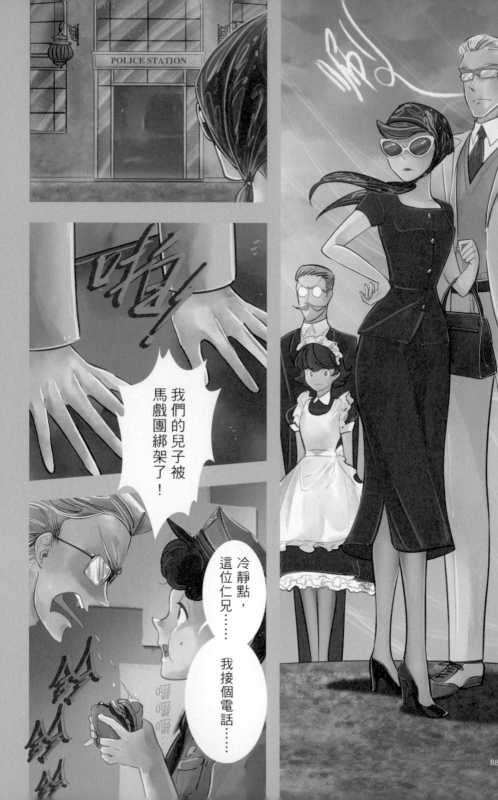

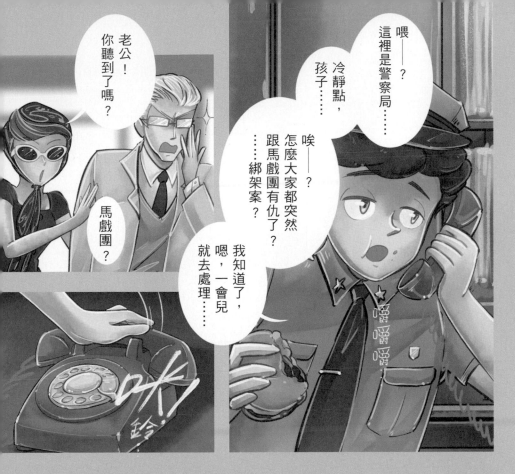

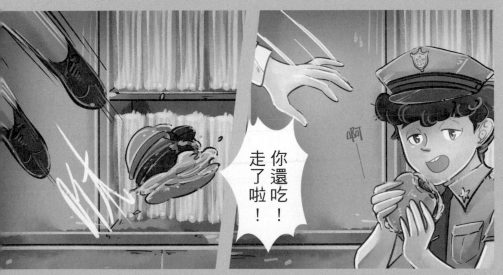

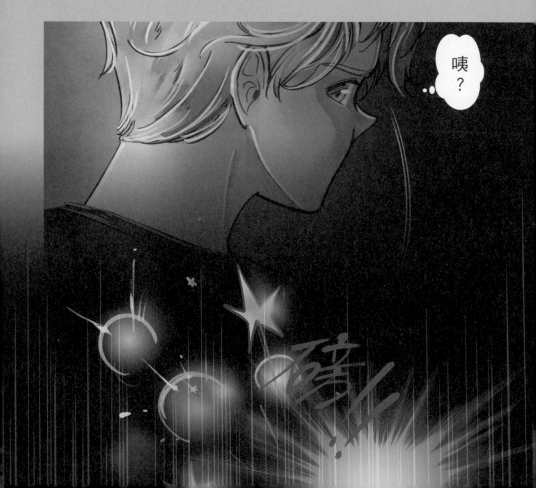

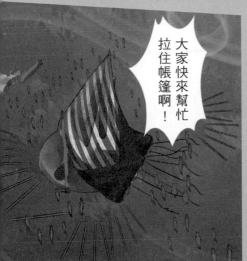

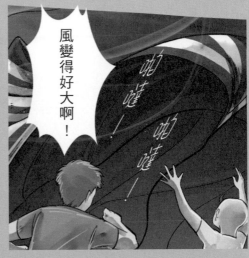

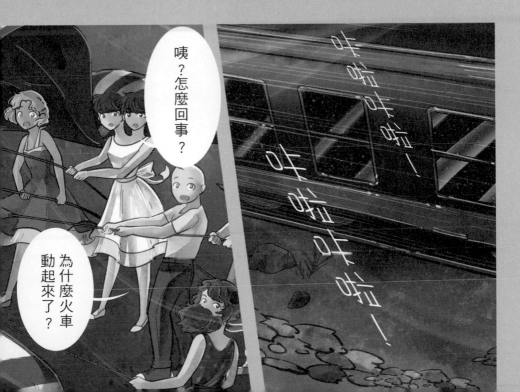

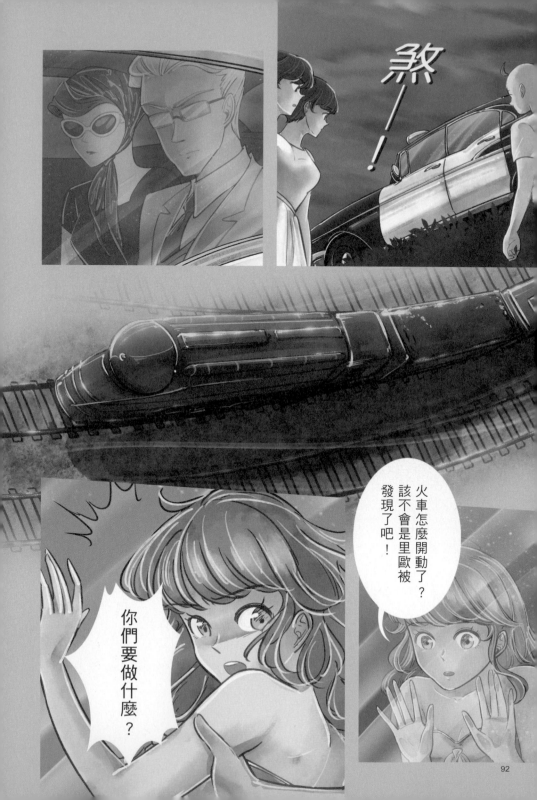

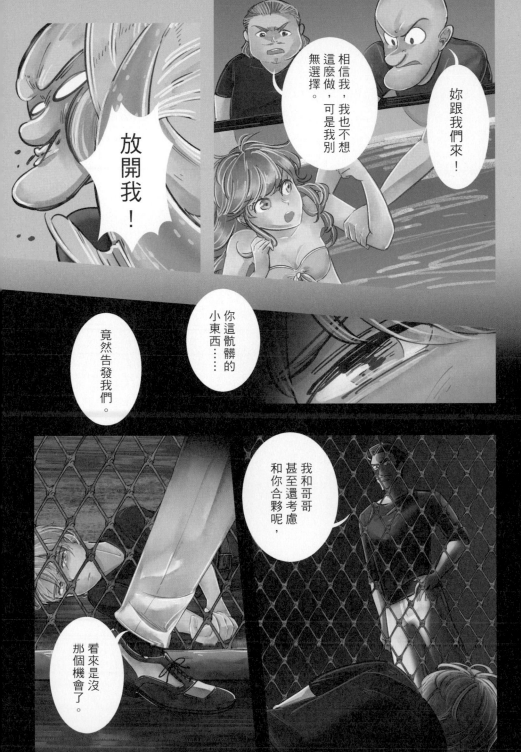

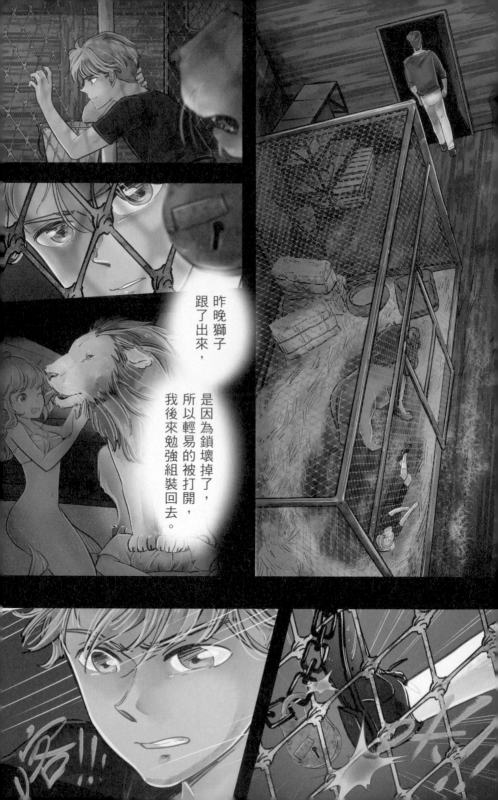

昨晚獅子跟了出來，是因為鎖壞掉了，所以輕易的被打開，我後來勉強組裝回去。

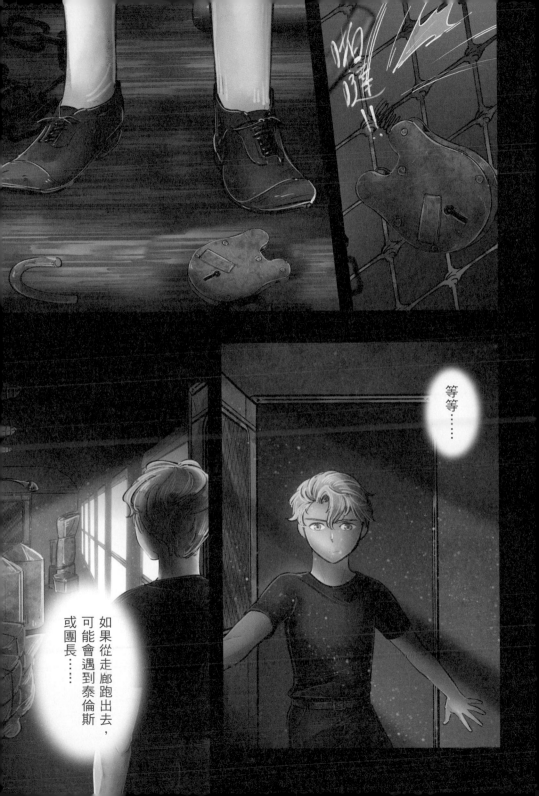

等等……

如果從走廊跑出去，可能會遇到泰倫斯或團長……

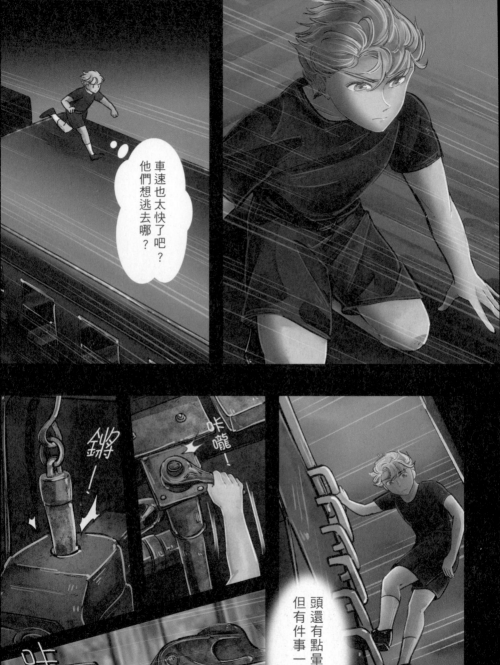
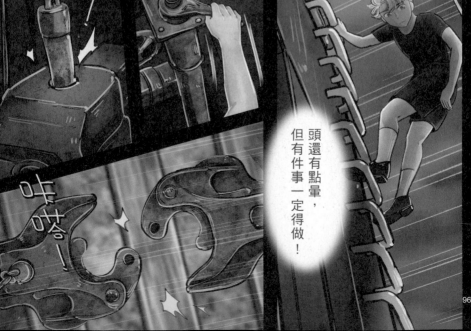

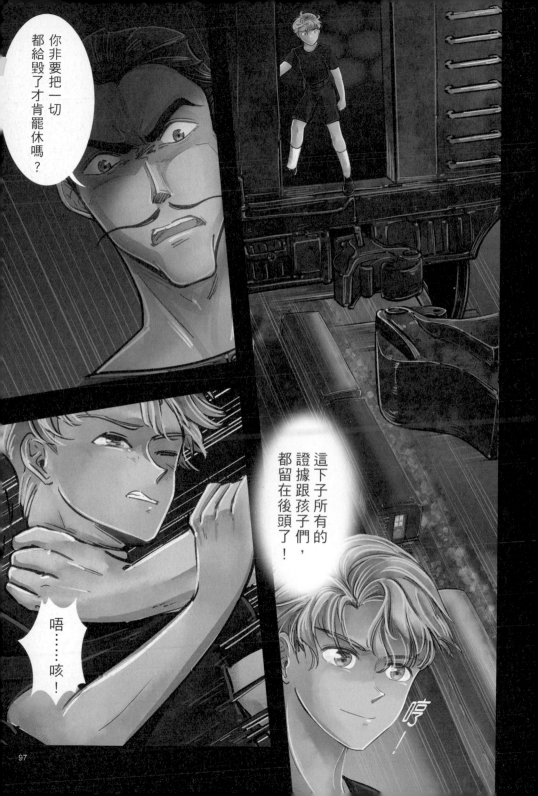

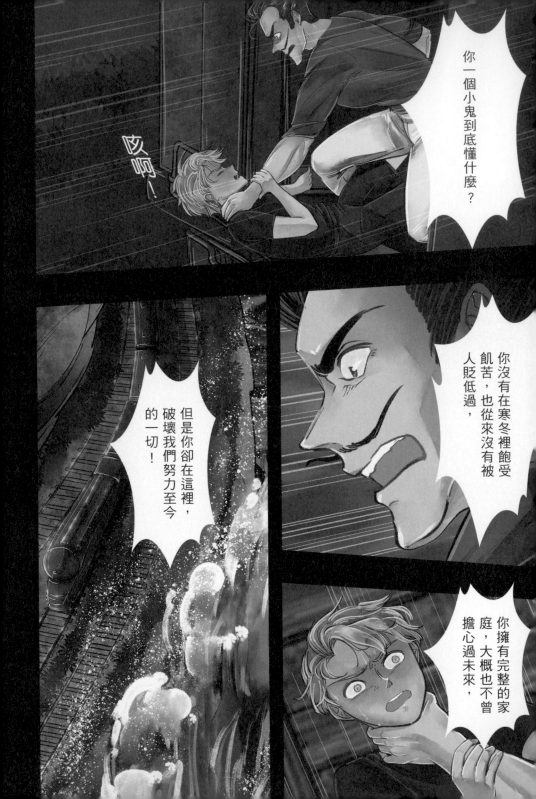

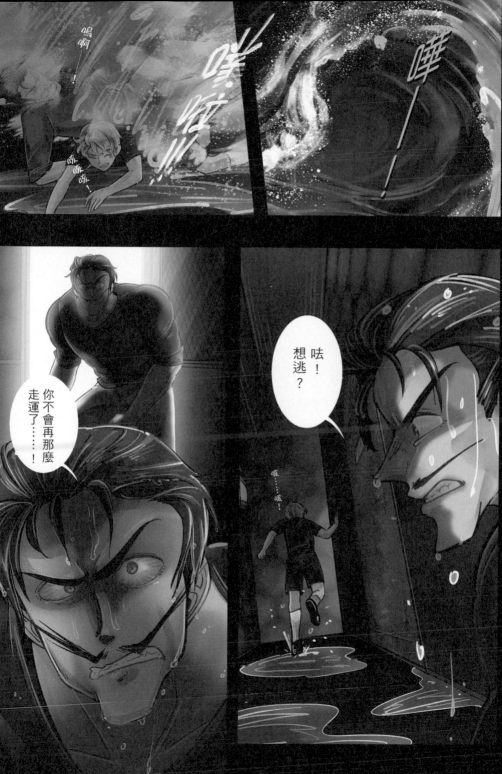

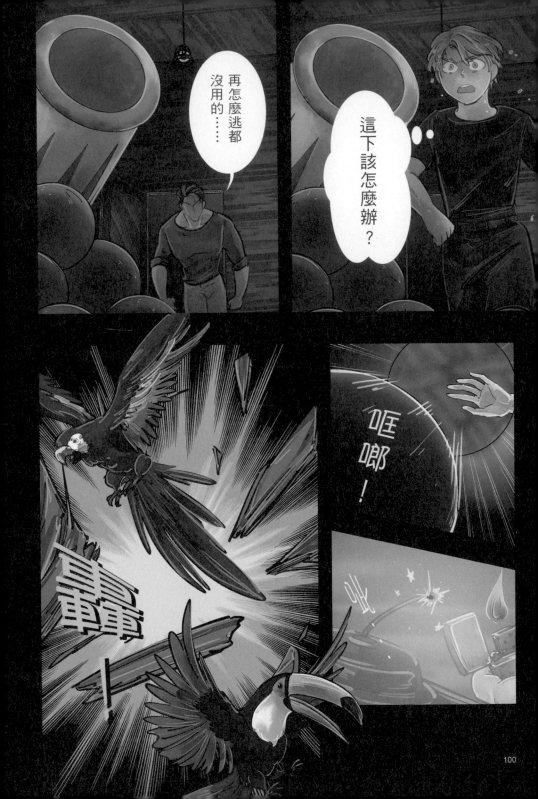

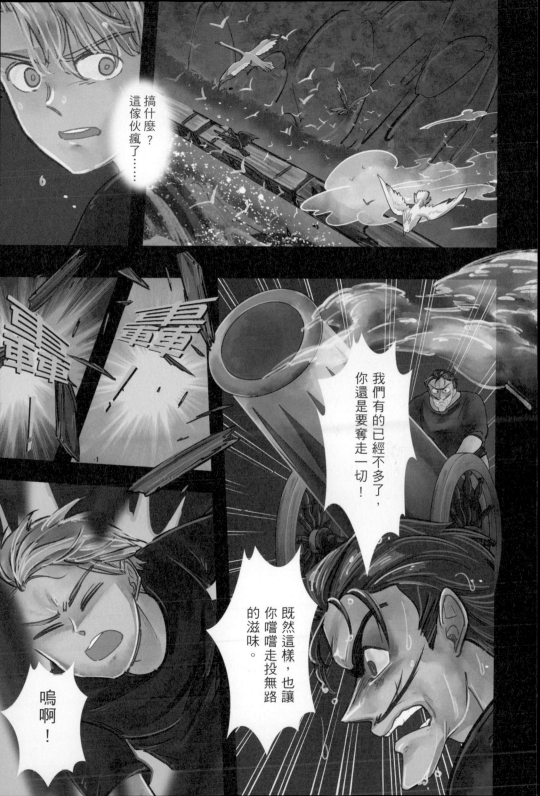

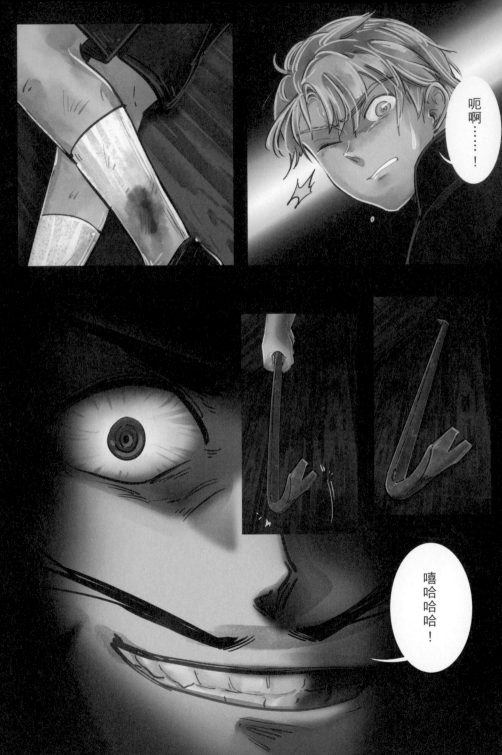

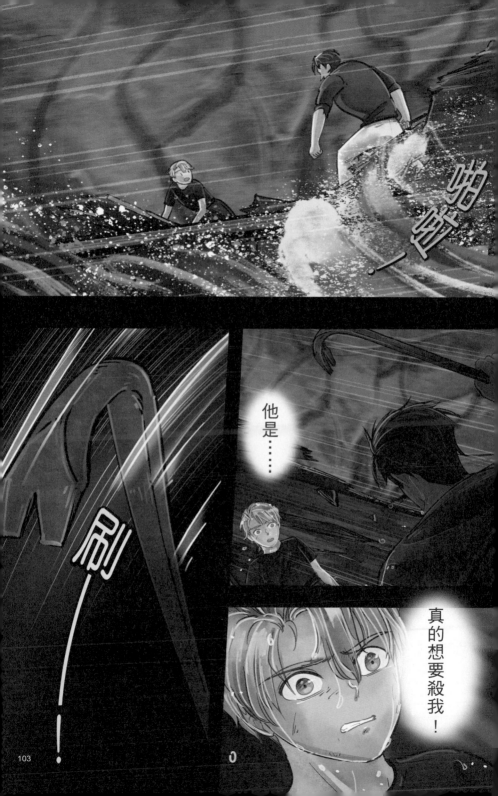

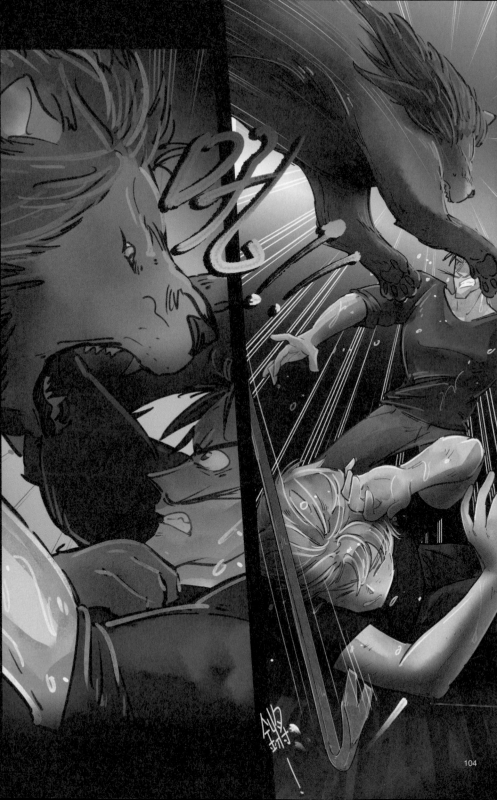

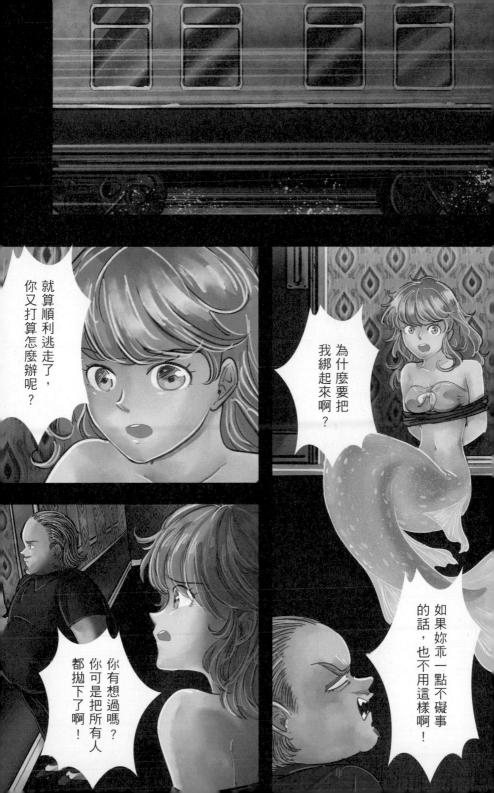

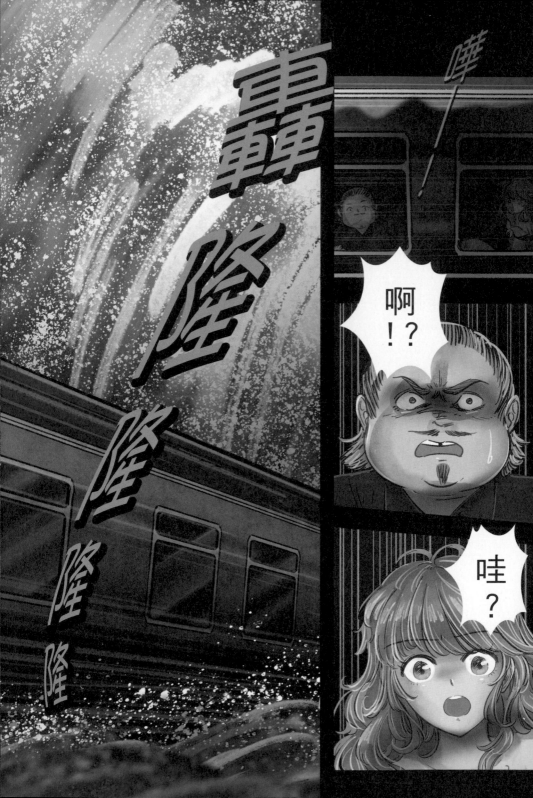

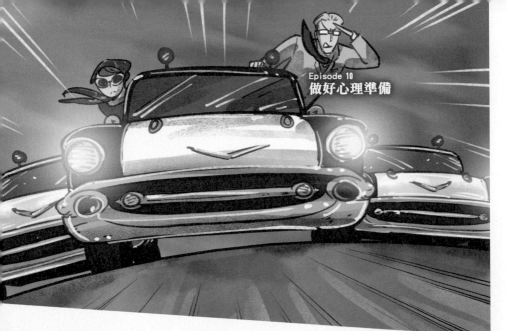

Episode 10
做好心理準備

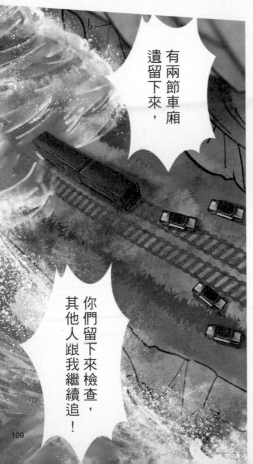

有兩節車廂遺留下來，

你們留下來檢查，其他人跟我繼續追！

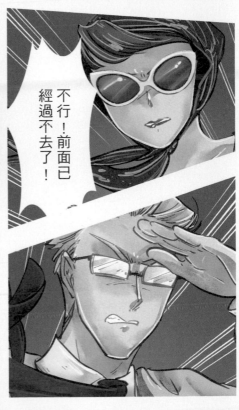

不行！前面已經過不去了！

109

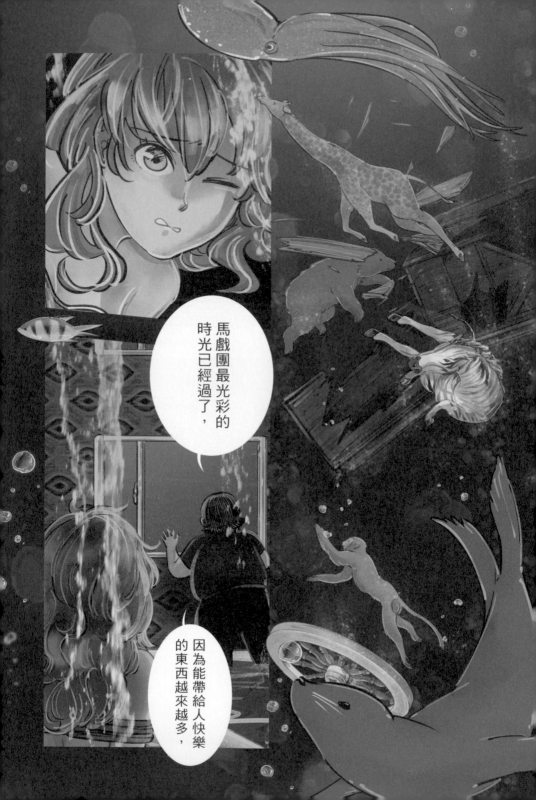

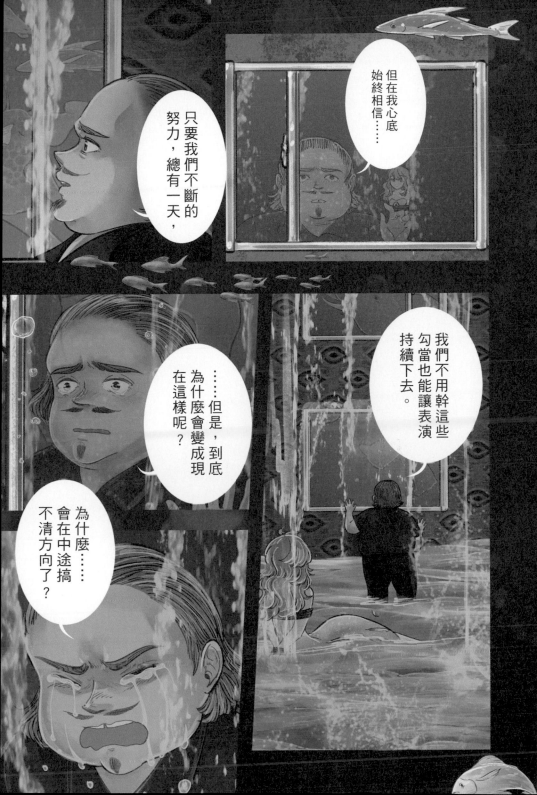

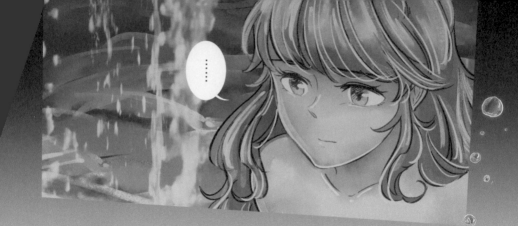

……

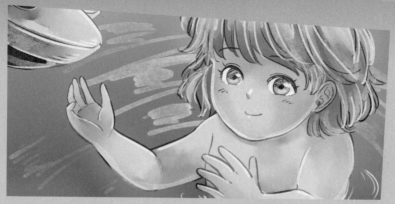

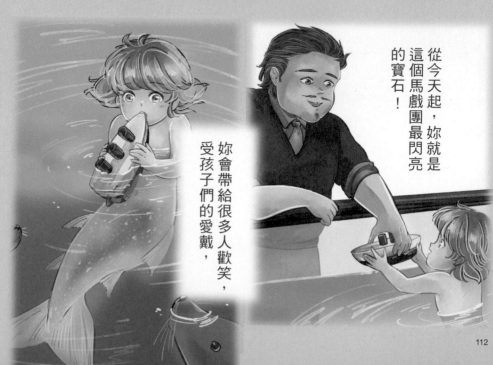

從今天起，妳就是這個馬戲團最閃亮的寶石！

妳會帶給很多人歡笑，受孩子們的愛戴，

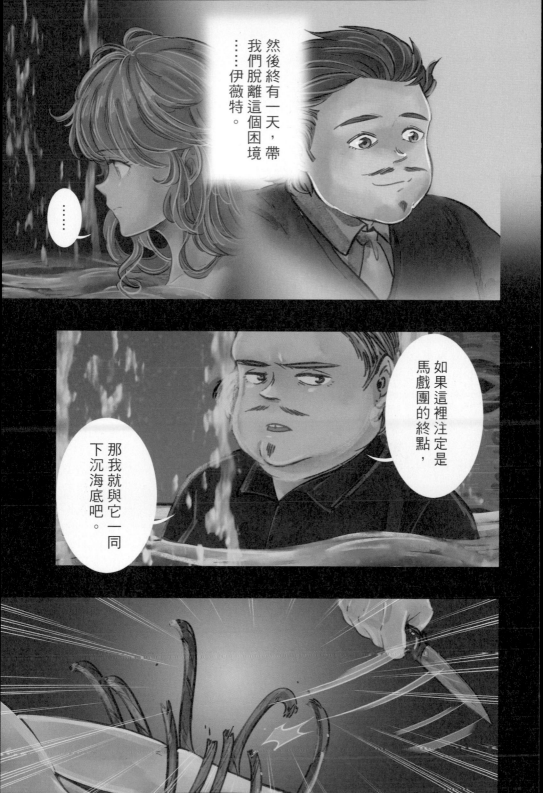

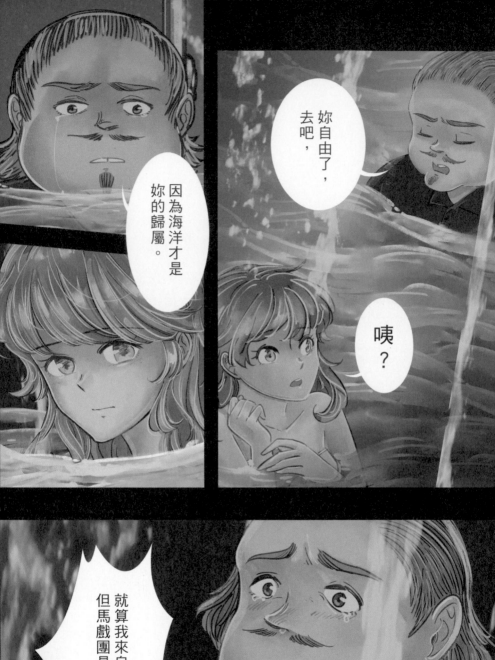
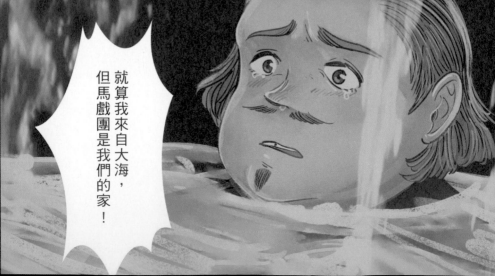

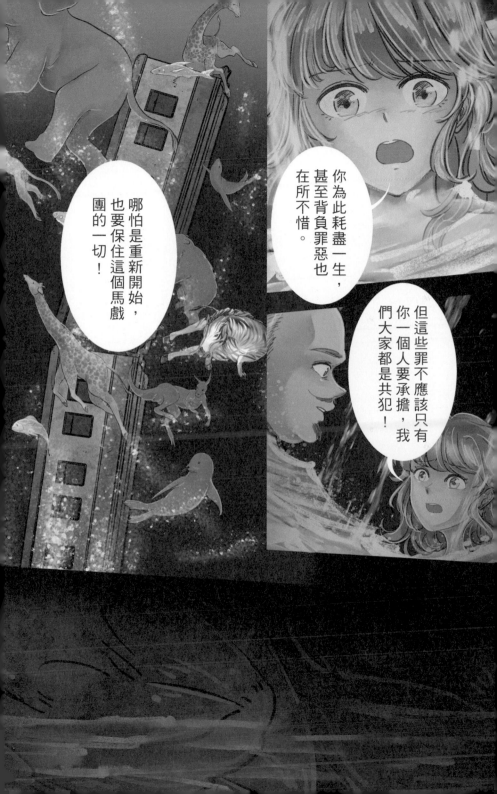

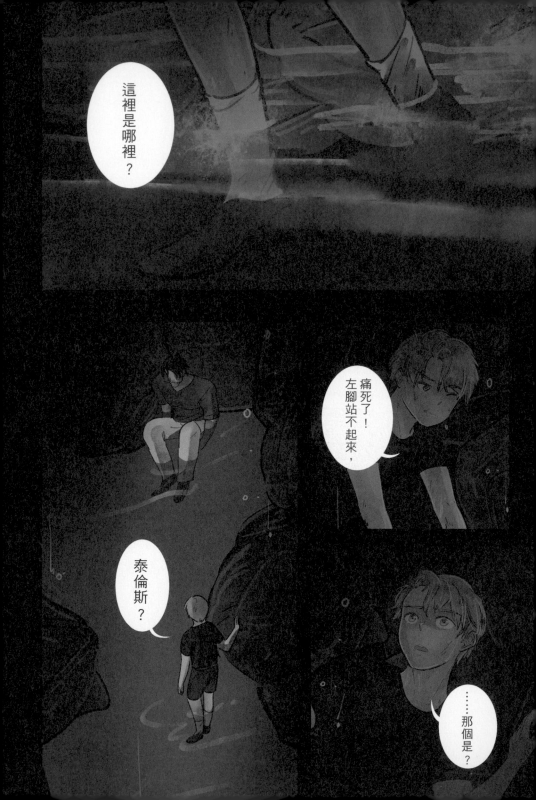

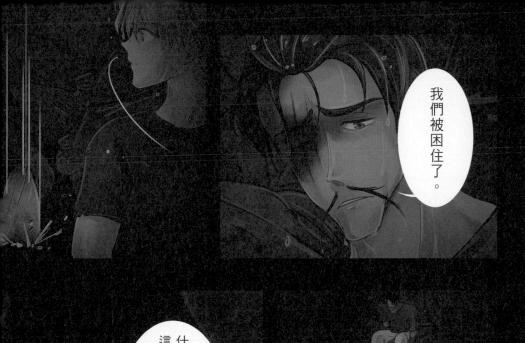

我們被困住了。

什、你在說什麼傻話，這裡隨時會崩塌，不快點出去我們可能會死在這！

得快點想辦法逃出去才行！

那又有什麼意義……？

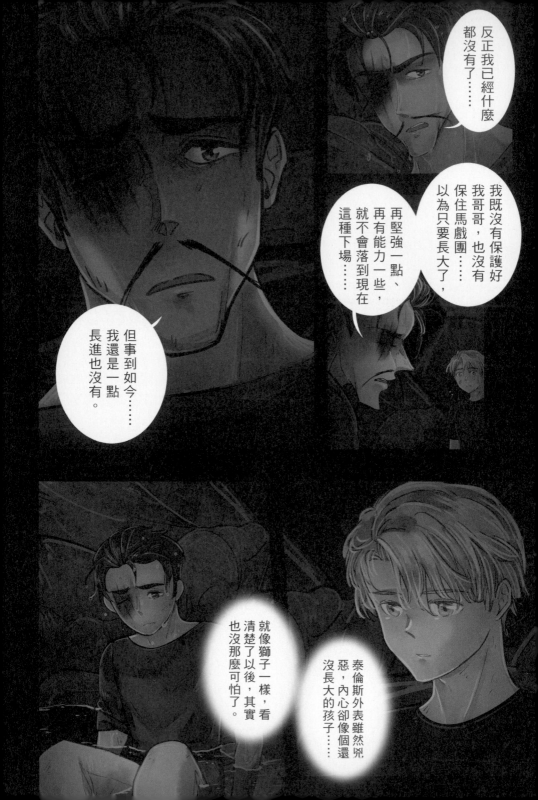

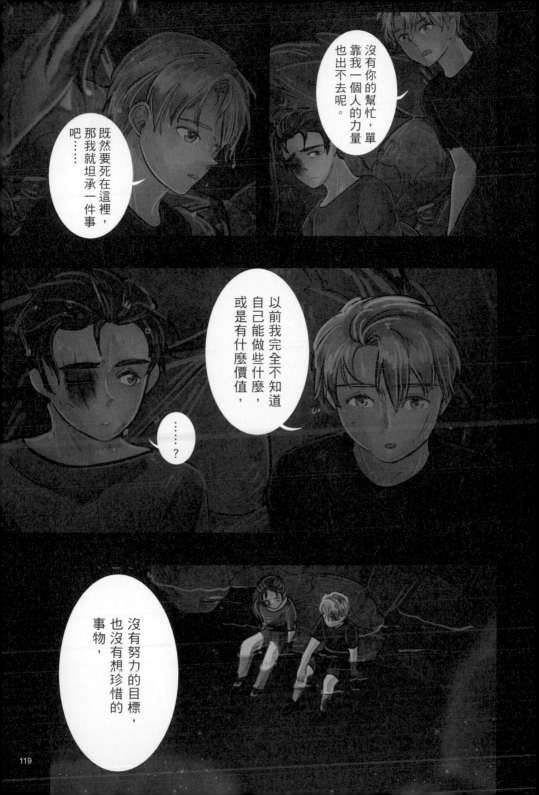

沒有你的幫忙，單靠我一個人的力量也出不去呢。

既然要死在這裡，那我就坦承一件事吧⋯⋯

以前我完全不知道自己能做些什麼，或是有什麼價值，

�⋯⋯？

沒有努力的目標，也沒有想珍惜的事物，

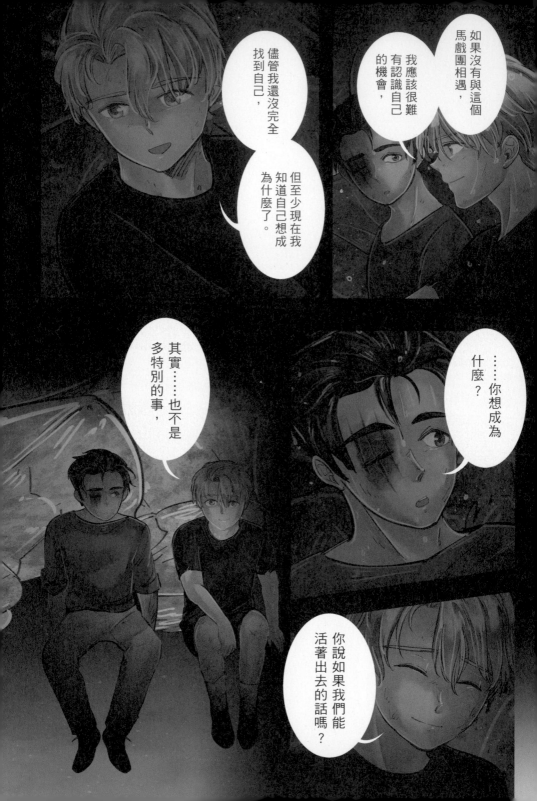

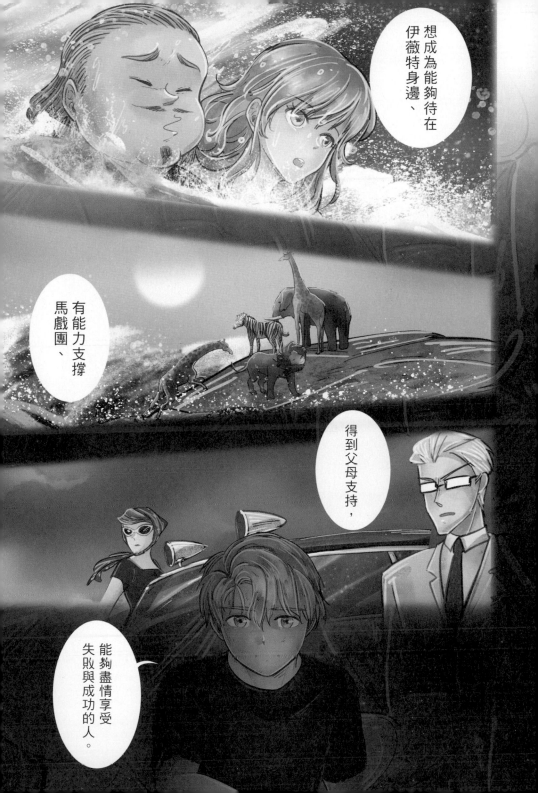

想成為能夠待在伊薇特身邊、

有能力支撐馬戲團、

得到父母支持，

能夠盡情享受失敗與成功的人。

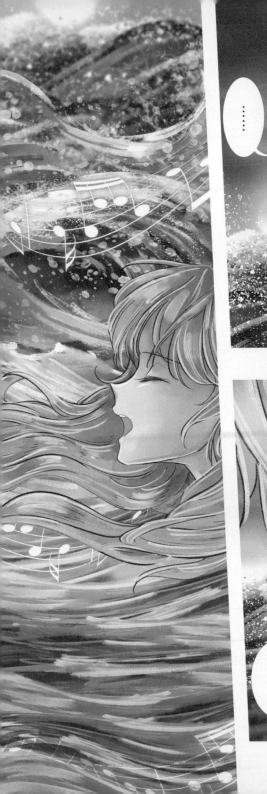

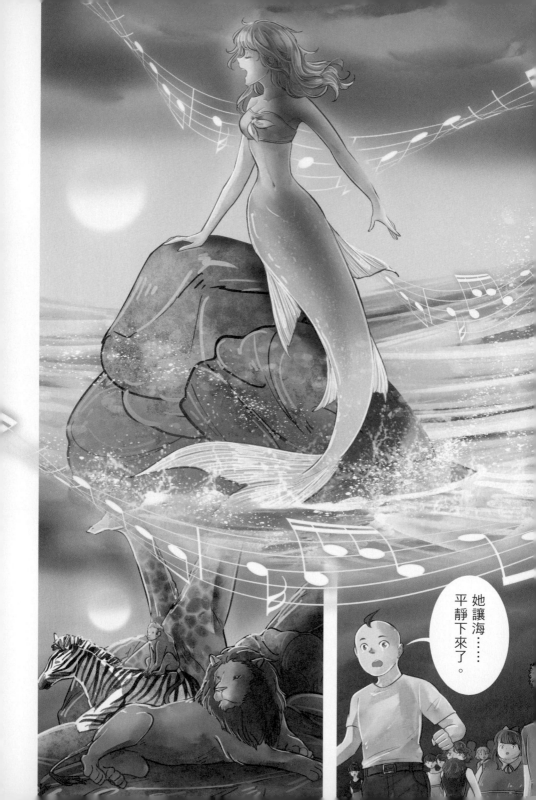

她讓海……平靜下來了。

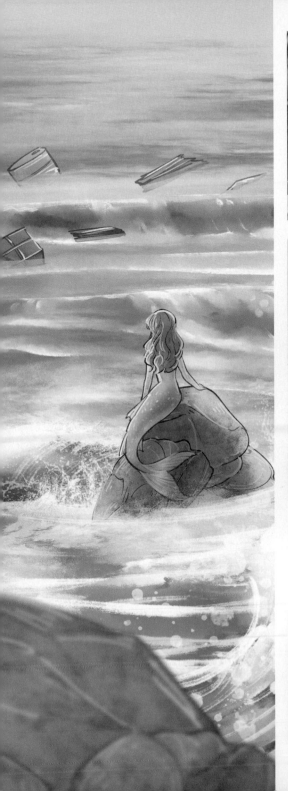

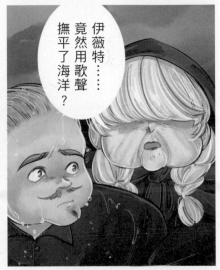

伊薇特……
竟然用歌聲
撫平了海洋？

居然有這種事……

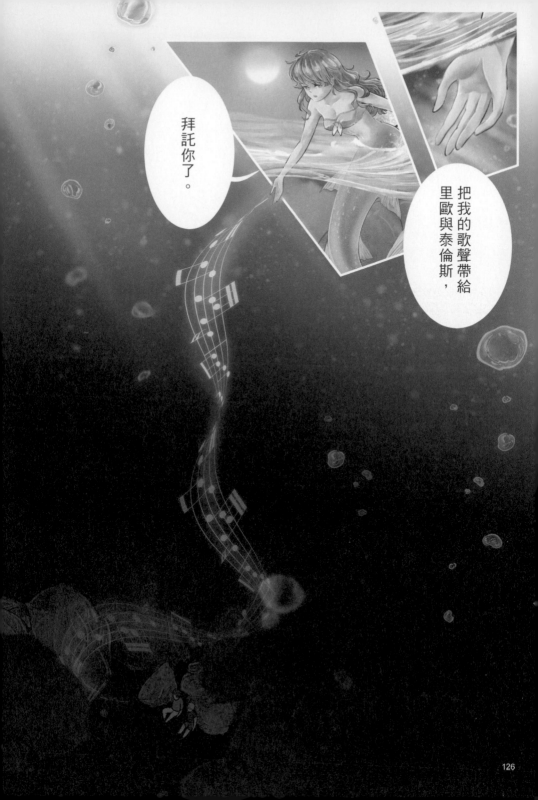

拜託你了。

把我的歌聲帶給里歐與泰倫斯，

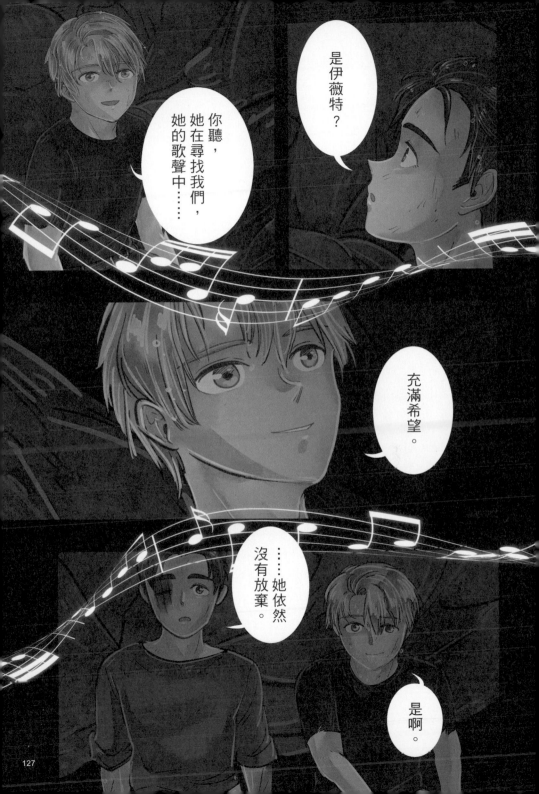

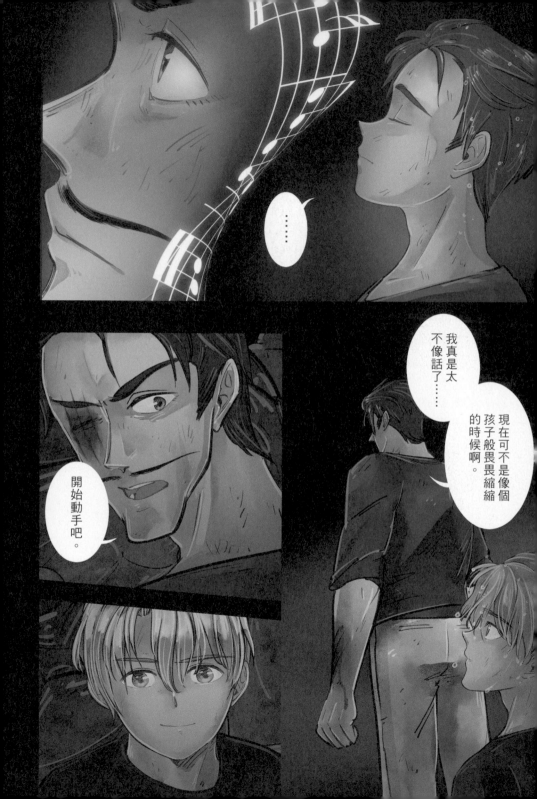

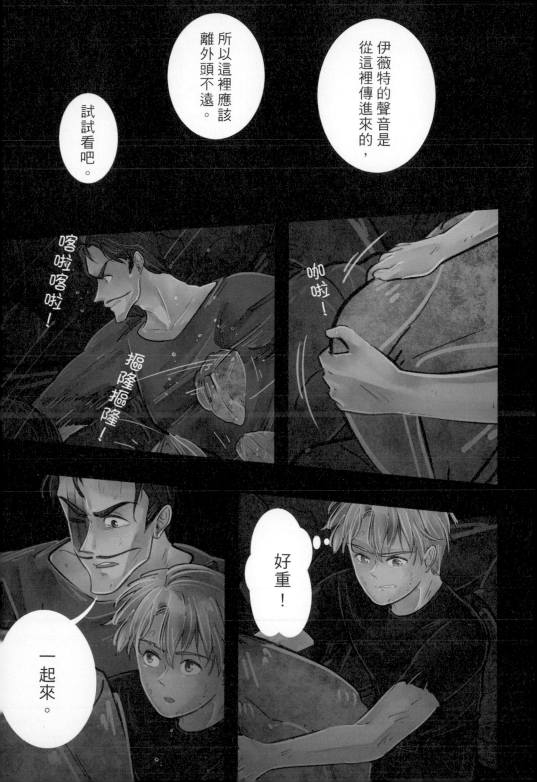

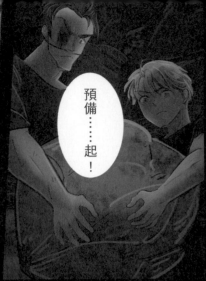

預備……起！

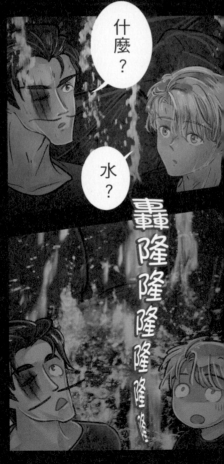

什麼？

水？

轟隆隆隆隆隆……

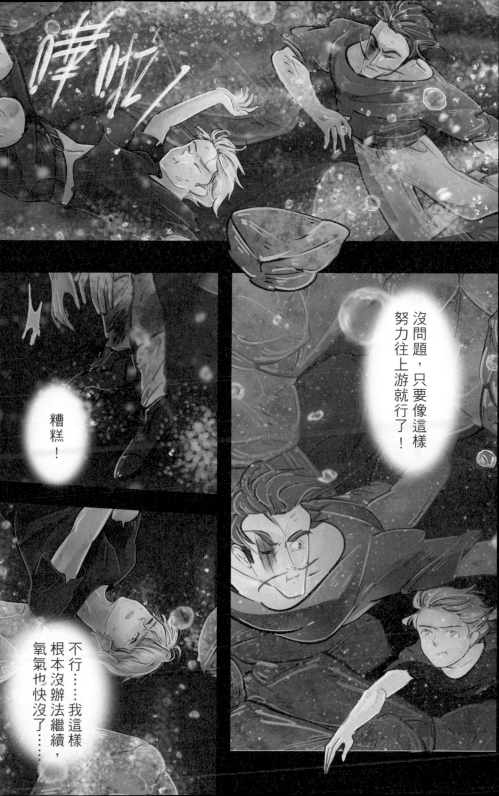

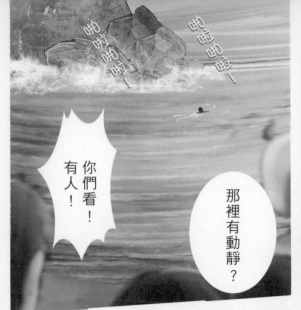

啪啦 啦啦
啪啦啦啦
啪啦啦啦！

啪 啦！

你們看！
有人！

那裡有動靜？

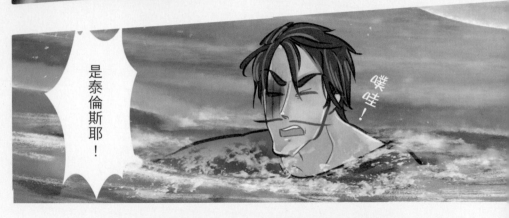

是泰倫斯耶！

噗哇！

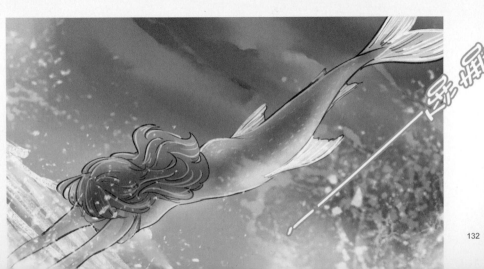

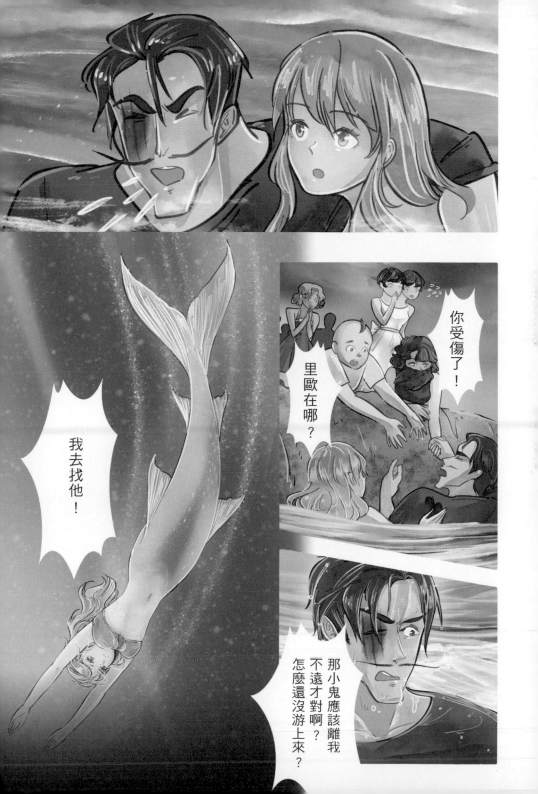

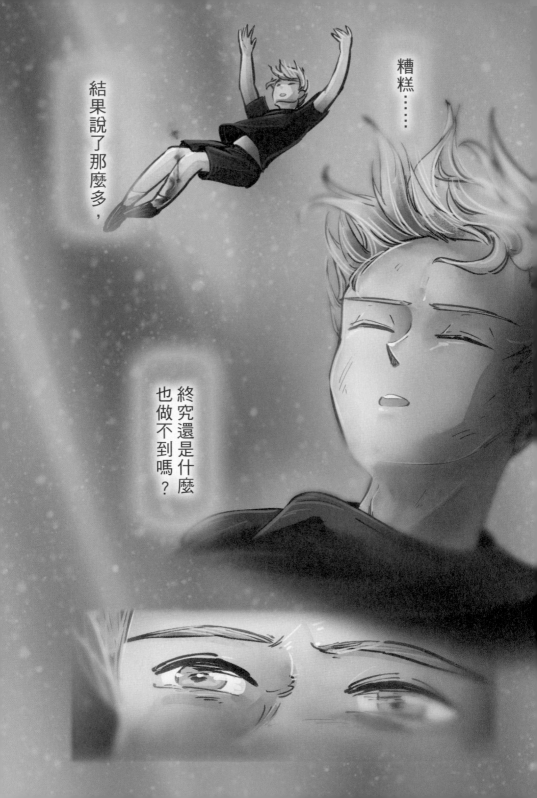

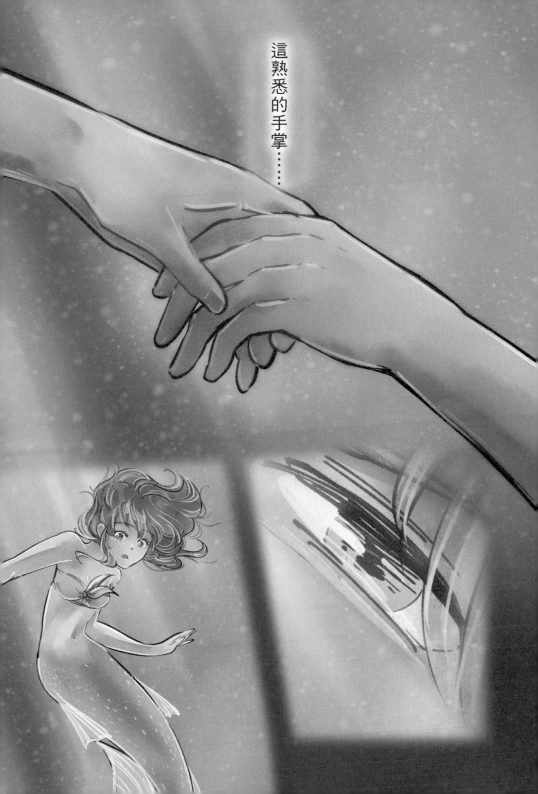

這熟悉的手掌……

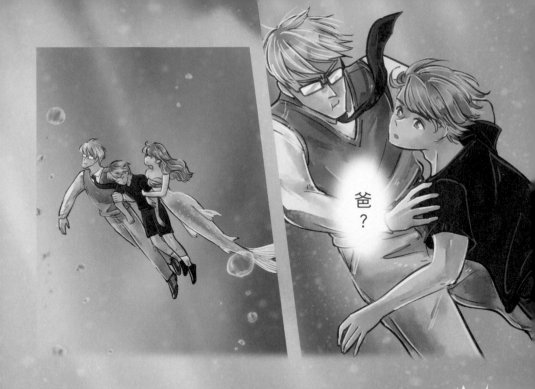

爸？

咳、咳！

里歐！你還好嗎？

里歐寶貝！

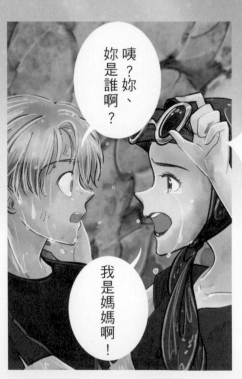

咦？妳、妳是誰啊？

我是媽媽啊！

小少爺！

妳們怎麼在這裡？

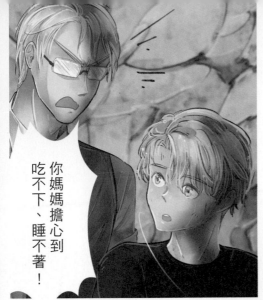

妳怎麼會瘦成這樣？

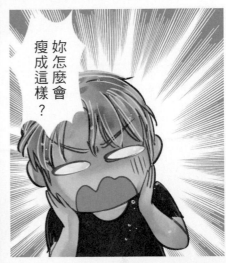

你媽媽擔心到吃不下、睡不著！

……對不起。

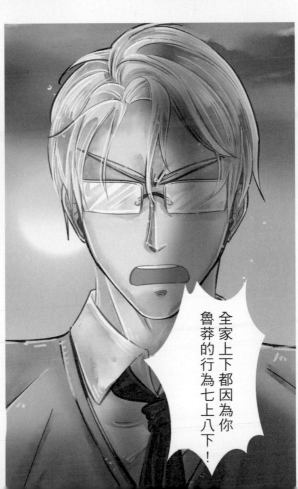

全家上下都因為你魯莽的行為七上八下！

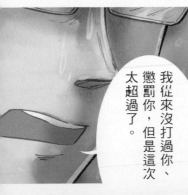

我從來沒打過你、懲罰你，但是這次太超過了。

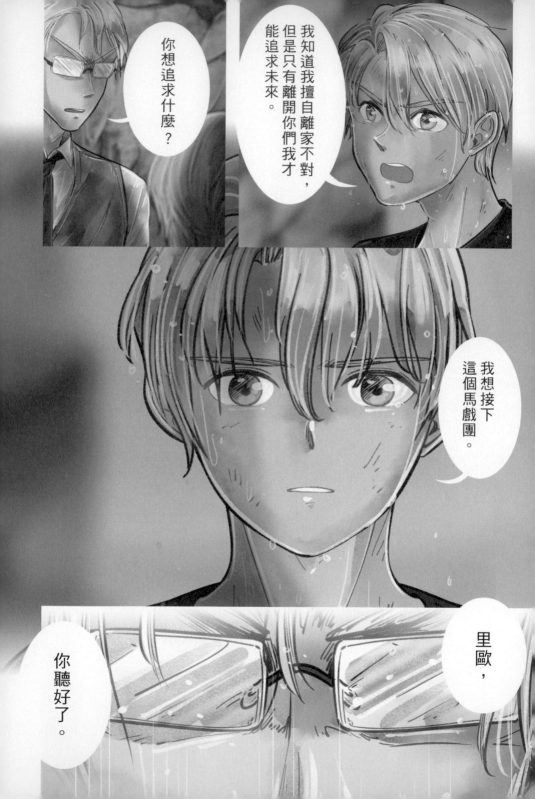

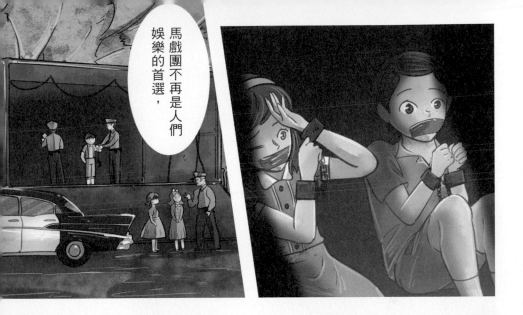

馬戲團不再是人們娛樂的首選，

這個馬戲團也已經聲名狼藉，

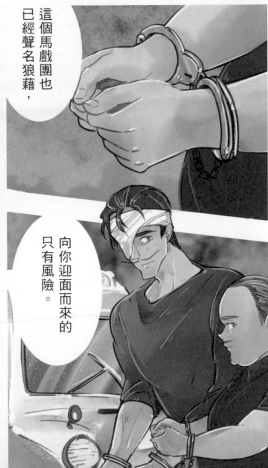

向你迎面而來的只有風險。

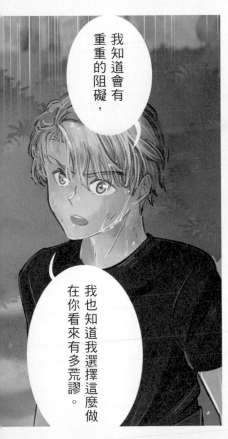

我知道會有重重的阻礙，

我也知道我選擇這麼做在你看來有多荒謬。

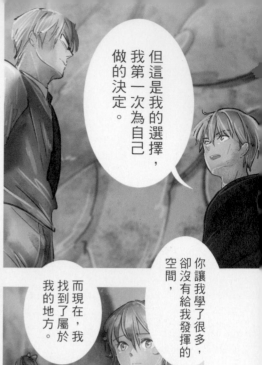

但這是我的選擇，我第一次為自己做的決定。

你讓我學了很多，卻沒有給我發揮的空間，

而現在，我找到了屬於我的地方。

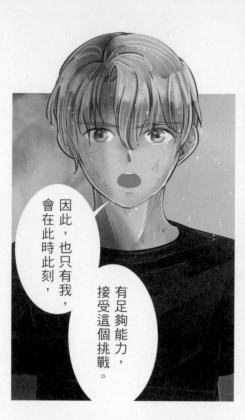

因此，也只有我，會在此時此刻，

有足夠能力，接受這個挑戰。

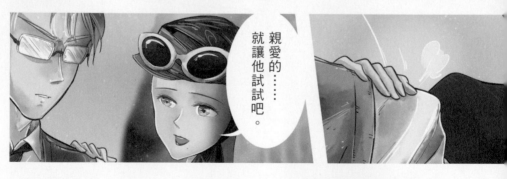

親愛的……就讓他試試吧。

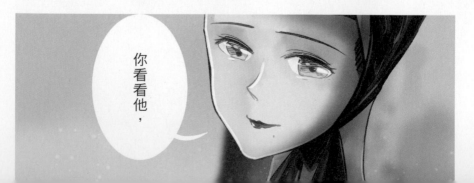

你看看他，

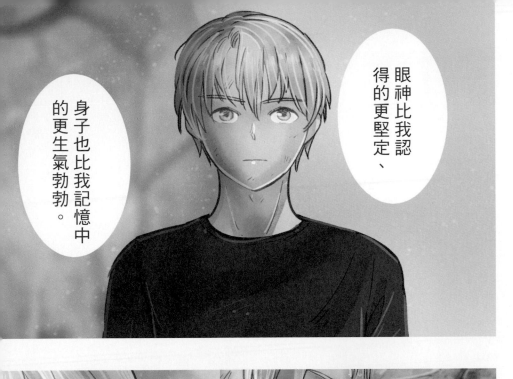

眼神比我認得的更堅定、

身子也比我記憶中的更生氣勃勃。

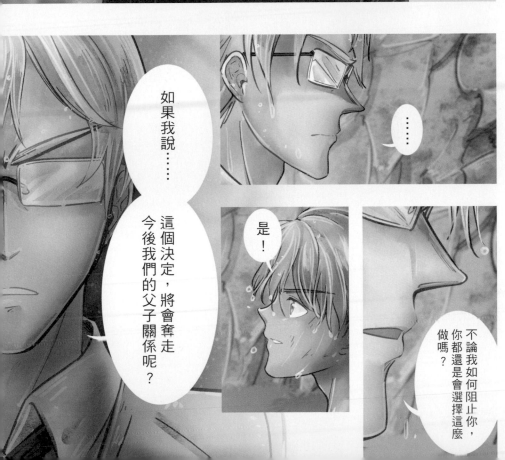

如果我說……

這個決定，將會奪走今後我們的父子關係呢？

……

是！

不論我如何阻止你，你都還是會選擇這麼做嗎？

你猶豫了嗎？

……？

里歐……

剛才那是個舉例，

但以後像這樣的難題，會接踵而來，

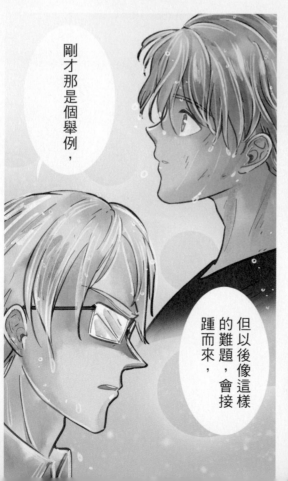

既然已經做選擇，就不能半途而廢，

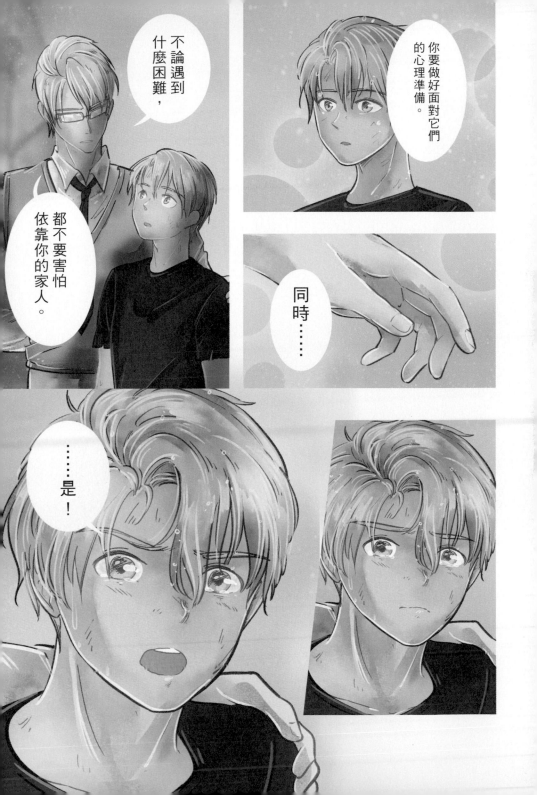

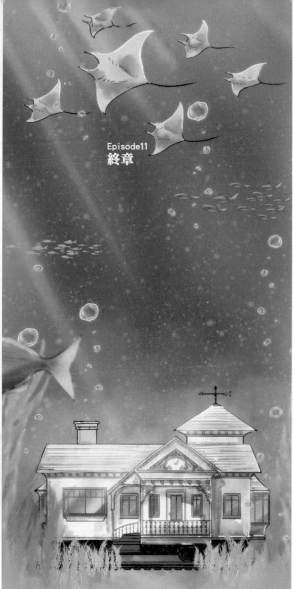

Episode11
終章

伊薇特又忘記關紗窗了……

爸爸！
爸爸！

你快來看！

哇！

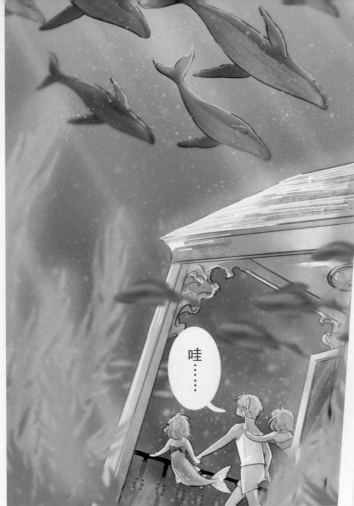

哇……

早安，親愛的。

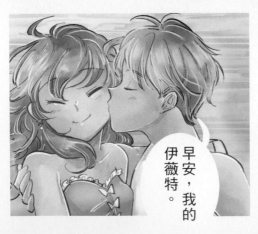

早安，我的伊薇特。

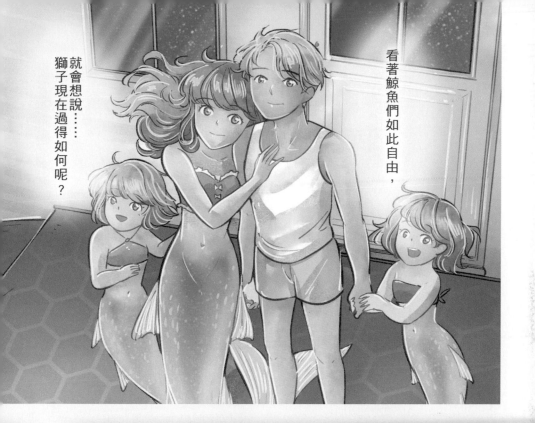

看著鯨魚們如此自由，

就會想說……
獅子現在過得如何呢？

像是最後的道別。

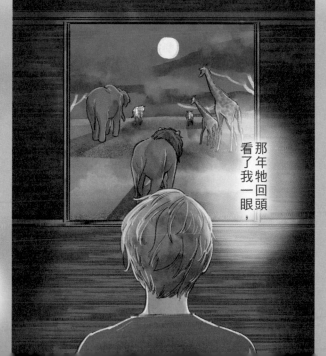

那年牠回頭
看了我一眼，

再見了……

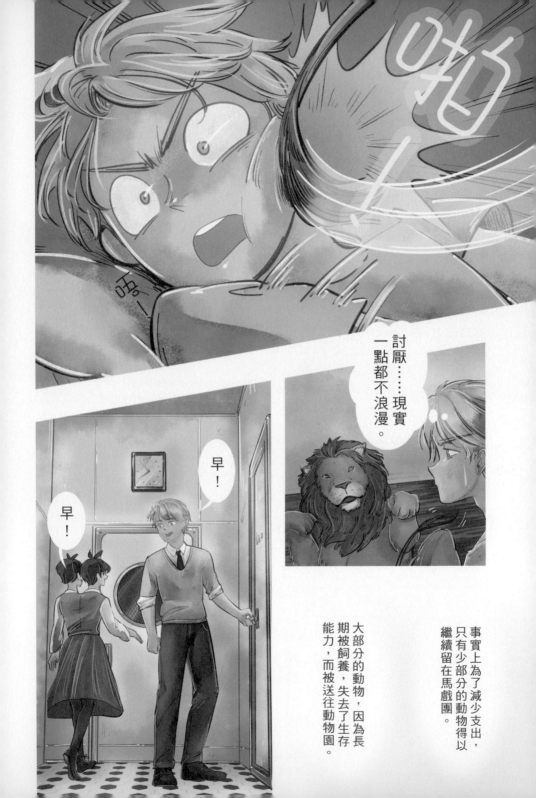

討厭……現實一點都不浪漫。

早！

早！

事實上為了減少支出，只有少部分的動物得以繼續留在馬戲團。

大部分的動物，因為長期被飼養，失去了生存能力，而被送往動物園。

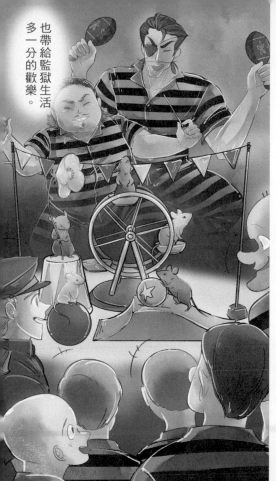

也帶給監獄生活多一分的歡樂。

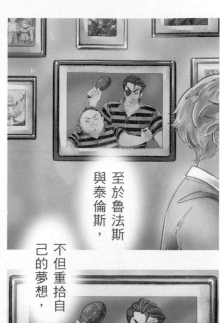

至於魯法斯與泰倫斯，不但重拾自己的夢想，

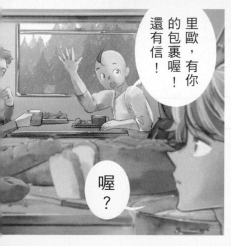

里歐，有你的包裹喔！還有信！

喔？

149

是理查德森先生寄來的。

理查德森先生是我們馬戲團重新開張以來，第一個贊助人，

後來透過家裡廣泛的人脈，也陸續得到了更多的合作廠商與贊助人……

怎麼？是好消息嗎？

嗯，非常好的消息喔！我得趕快通知伊薇特！

早，伊薇特。

麻煩你給我兩分早餐！

Breakfast : Thursday
Tuna Melt 🐟
Egg w Corned hash 🍳
Club Sandwich 🥪
Prosciutto Arugula Mozzarella

Coffee Grape Peach
for life

里歐，早啊！

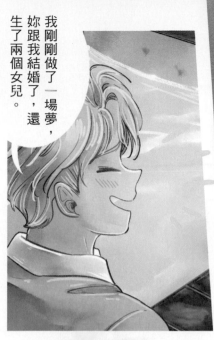

我剛剛做了一場夢，妳跟我結婚了，還生了兩個女兒。

哇⋯⋯你還真是做了個美夢耶。

這個是我媽媽送給妳的大衣。

因為接下來要去的地方很冷。

也是呢，都下雪了，你看。

嘿！搞不好是預知夢咧！

轉移話題！這包裹是什麼？

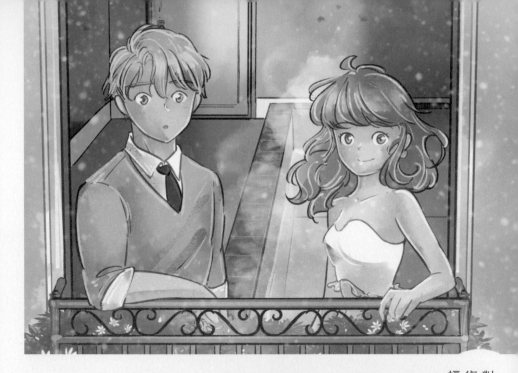

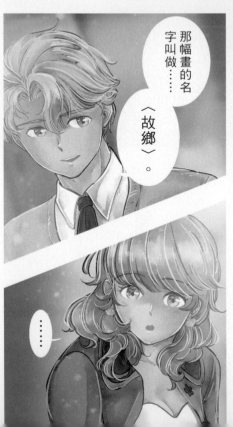

那幅畫的名字叫做……

〈故鄉〉。

……

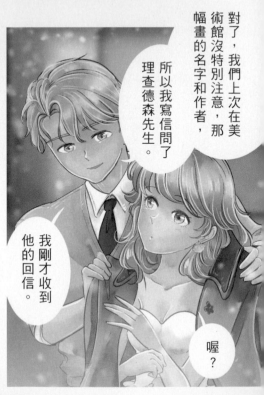

對了,我們上次在美術館沒特別注意,那幅畫的名字和作者,所以我寫信問了理查德森先生。

我剛才收到他的回信。

喔?

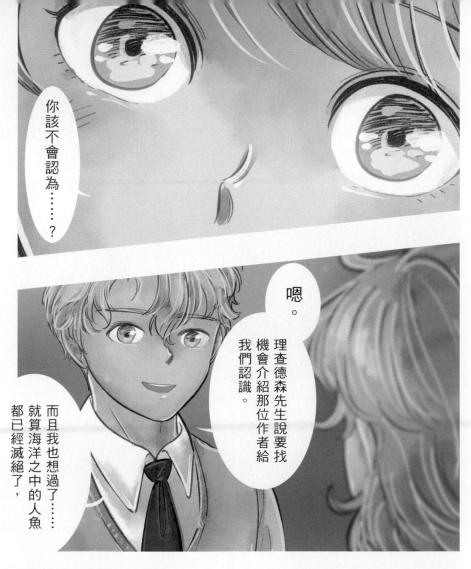

你該不會認為……？

嗯。

理查德森先生說要找機會介紹那位作者給我們認識。

而且我也想過了……就算海洋之中的人魚都已經滅絕了，

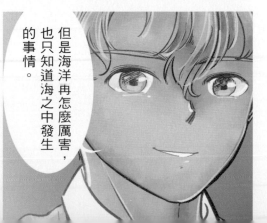

但是海洋冉怎麼厲害，也只知道海之中發生的事情。

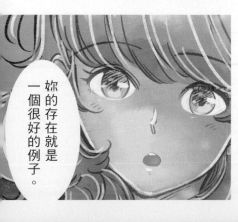

妳的存在就是一個很好的例子。

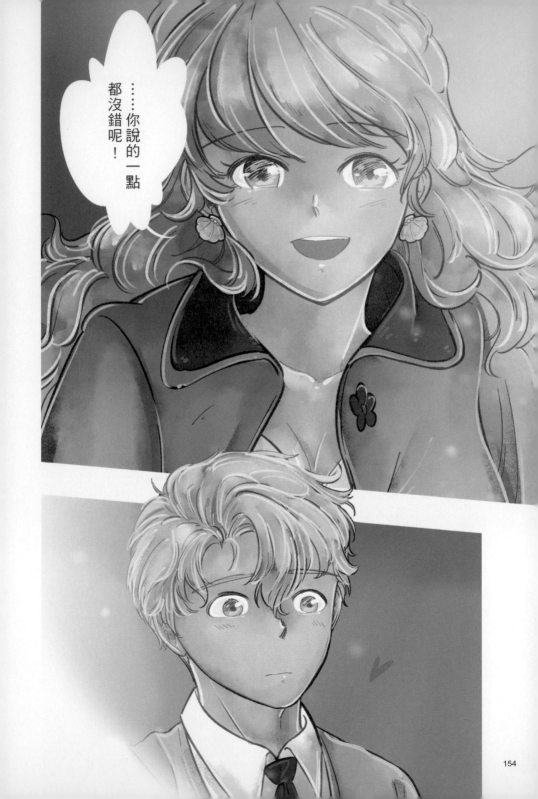

154

唉⋯⋯不過如果對方是男人魚的話，

我是不是該為了瀕臨絕種的人魚增添後代，而讓他成為我的種馬？

咦？妳在胡說什麼！我可是做了預知夢啊！我也可以的啊！

喔？你想試試看嗎？

當然是⋯⋯如果妳也想的話⋯⋯

而且！要一步一步來！對了！我還要長大一點，還有⋯⋯

那就先從第一步做起吧！

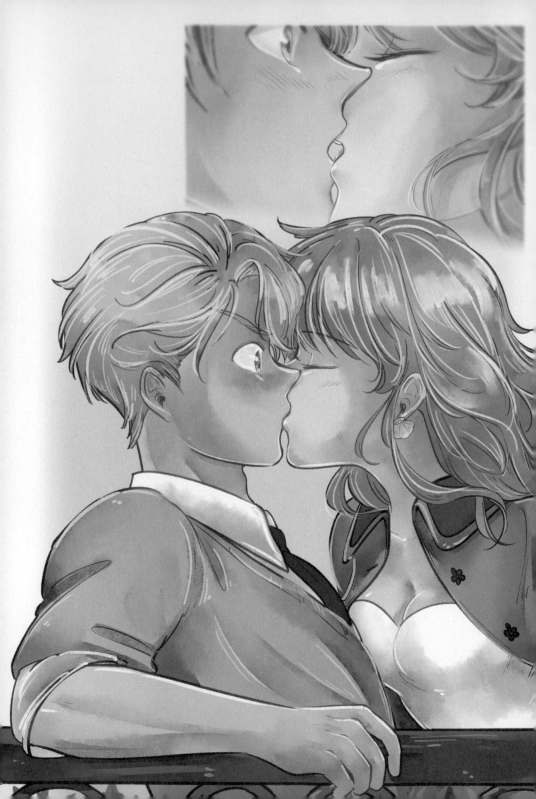

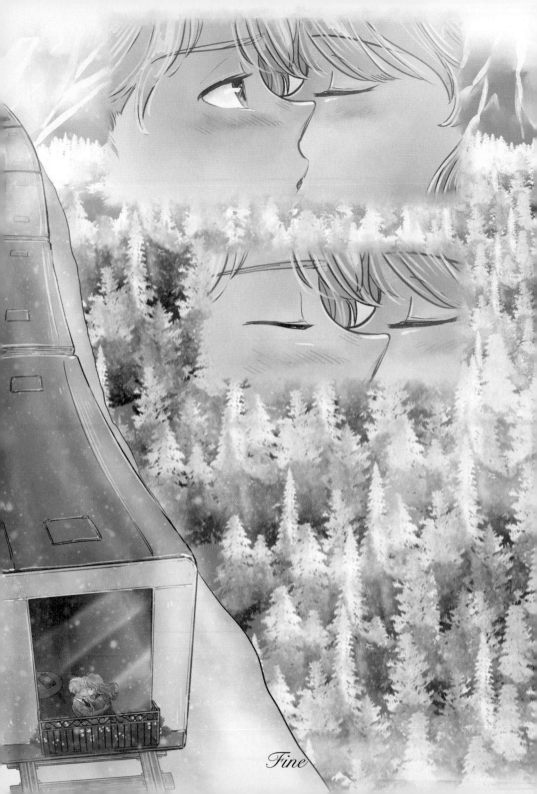

*Fine*

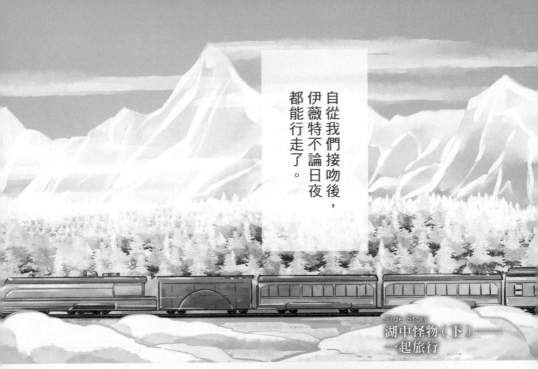

自從我們接吻後，伊薇特不論日夜都能行走了。

Side Story
湖中怪物（下）——一起旅行

〈故鄉〉的作者就居住在此。

是什麼原因我們也不知道，但是也許不久後就能了解更多關於人魚的一切，因為……

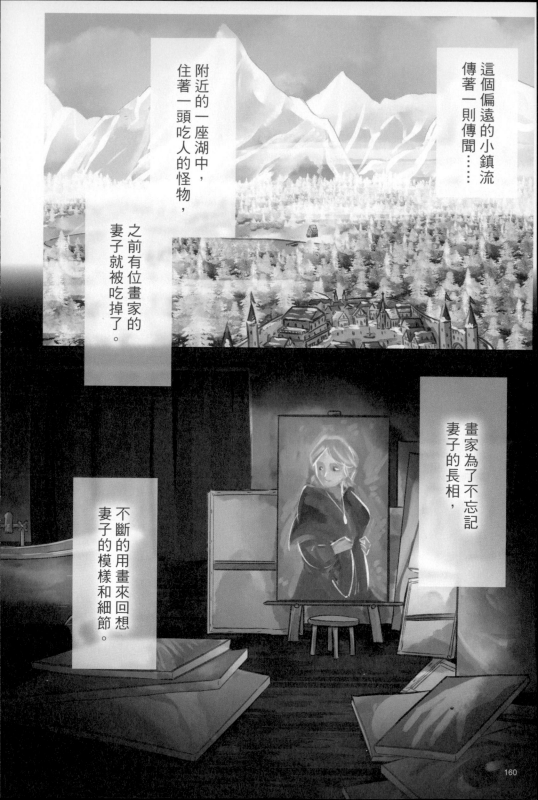

這個偏遠的小鎮流傳著一則傳聞……

附近的一座湖中，住著一頭吃人的怪物，之前有位畫家的妻子就被吃掉了。

畫家為了不忘記妻子的長相，

不斷的用畫來回想妻子的模樣和細節。

160

進來吧，但小鬼除外。

我只答應理查德森和人魚見面，不包括其他人。

你好，我們是里歐和伊薇特！

年紀挺小的樣子嘛。

什麼嘛！態度真差。

我沒問題的，你先回車上去吧，外頭太冷了。

知道了。

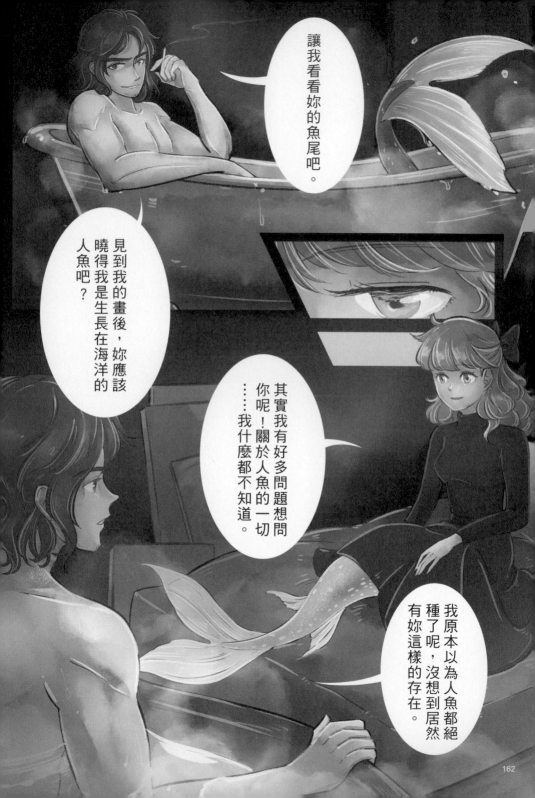

讓我看看妳的魚尾吧。

見到我的畫後，妳應該曉得我是生長在海洋的人魚吧？

其實我有好多問題想問你呢！關於人魚的一切……我什麼都不知道。

我原本以為人魚都絕種了呢，沒想到居然有妳這樣的存在。

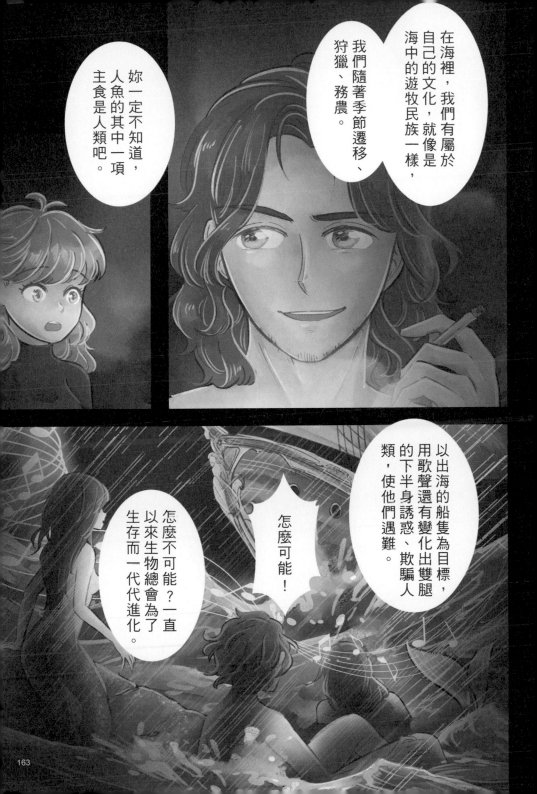

在海裡，我們有屬於自己的文化，就像是海中的遊牧民族一樣，

我們隨著季節遷移、狩獵、務農。

妳一定不知道，人魚的其中一項主食是人類吧。

以出海的船隻為目標，用歌聲還有變化出雙腿的下半身誘惑、欺騙人類，使他們遇難。

怎麼可能！

怎麼不可能？一直以來生物總會為了生存而一代代進化。

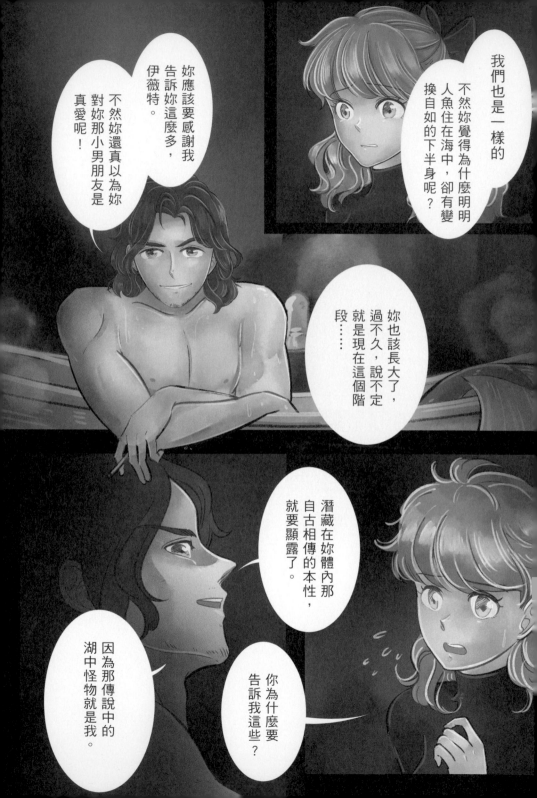

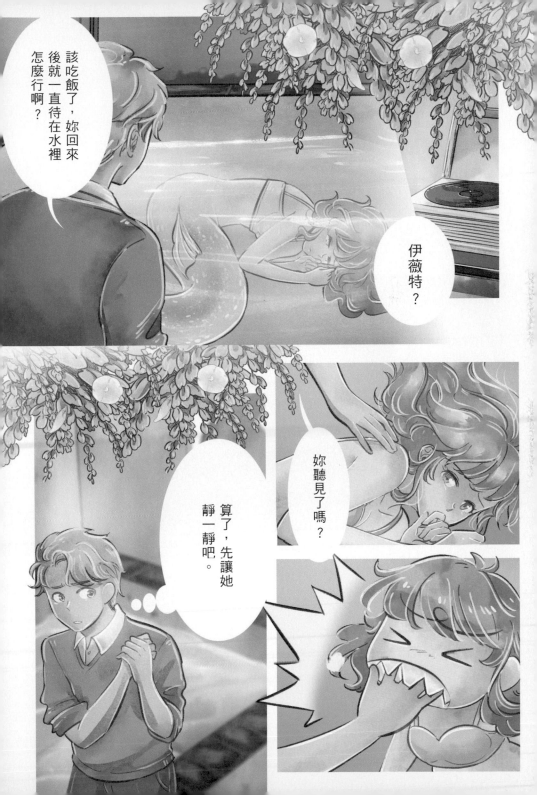

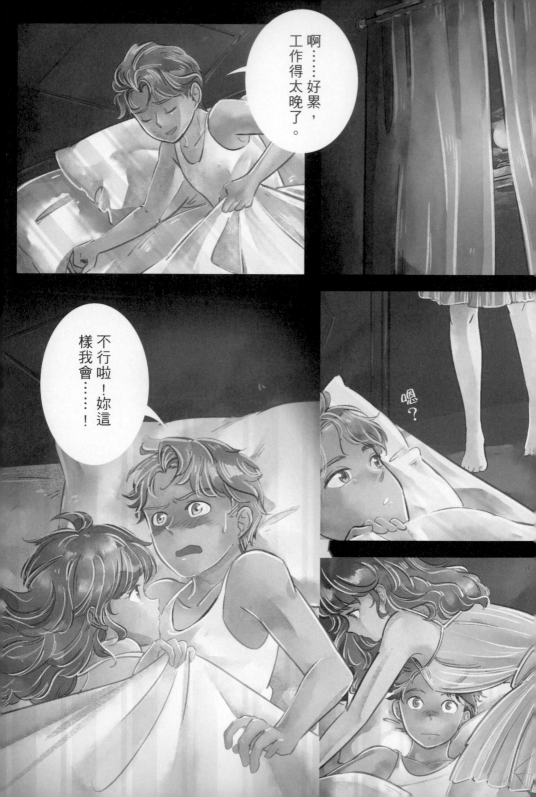

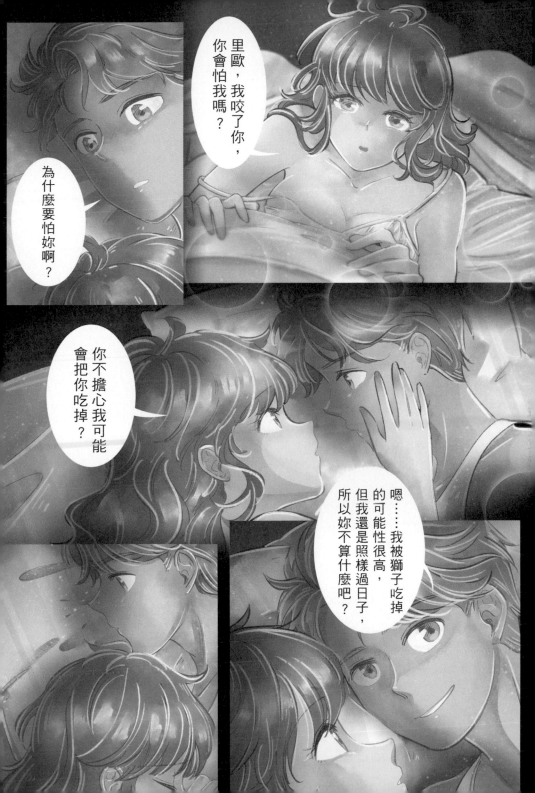

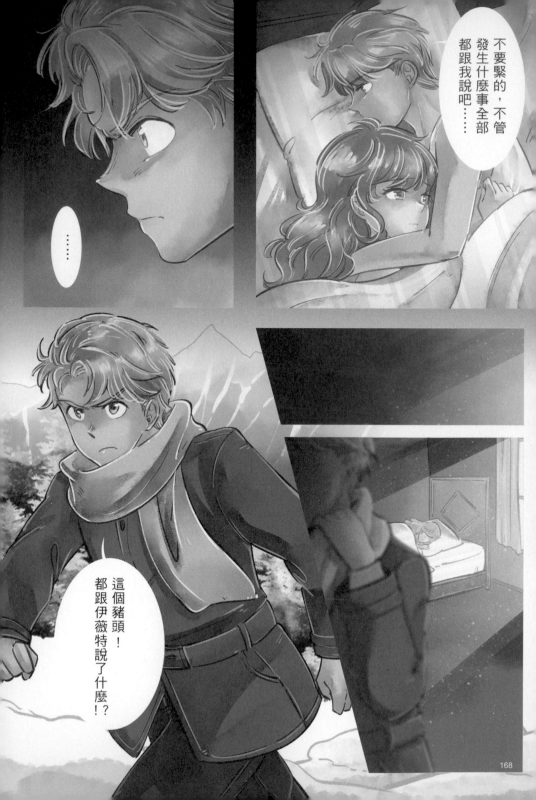

不要緊的，不管發生什麼事全部都跟我說吧……

……

這個豬頭！都跟伊薇特說了什麼!?

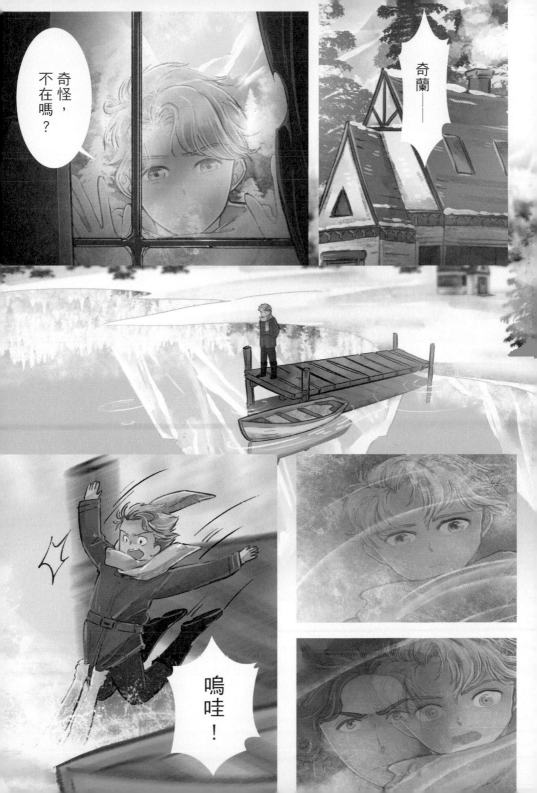

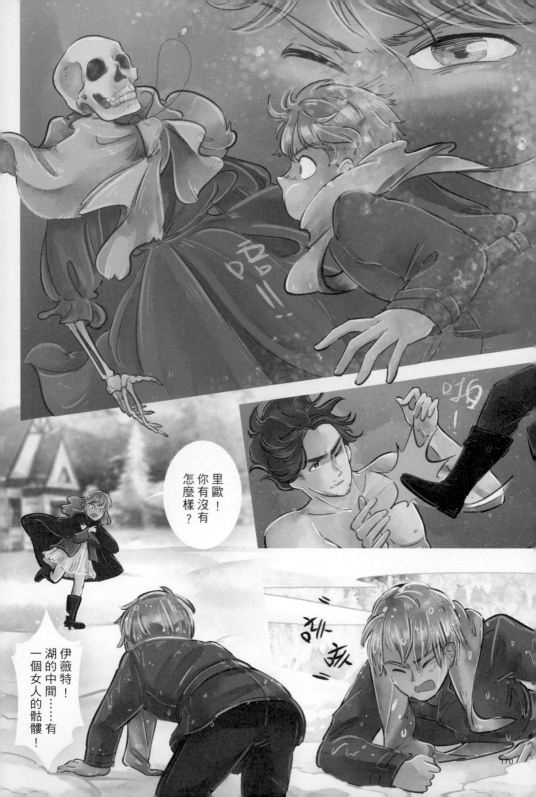

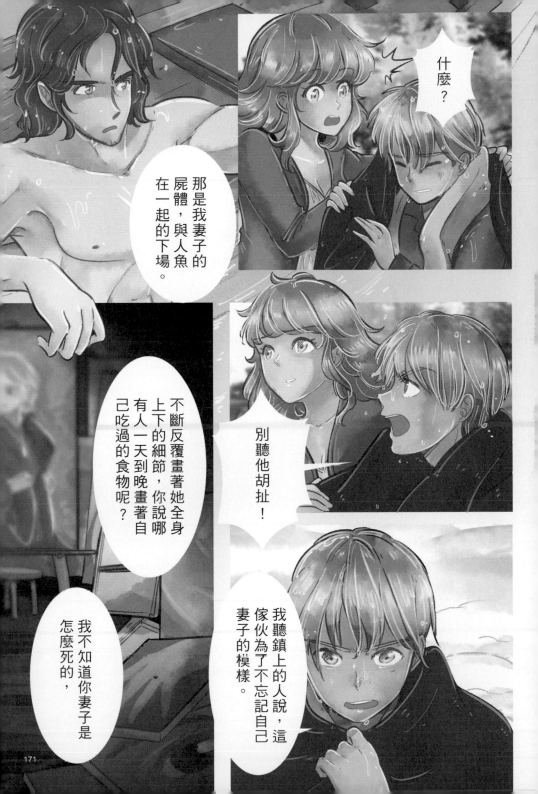

什麼？

那是我妻子的屍體，與人魚在一起的下場。

不斷反覆畫著她全身上下的細節，你說哪有人一天到晚畫著自己吃過的食物呢？

別聽他胡扯！

我聽鎮上的人說，這傢伙為了不忘記自己妻子的模樣。

我不知道你妻子是怎麼死的，

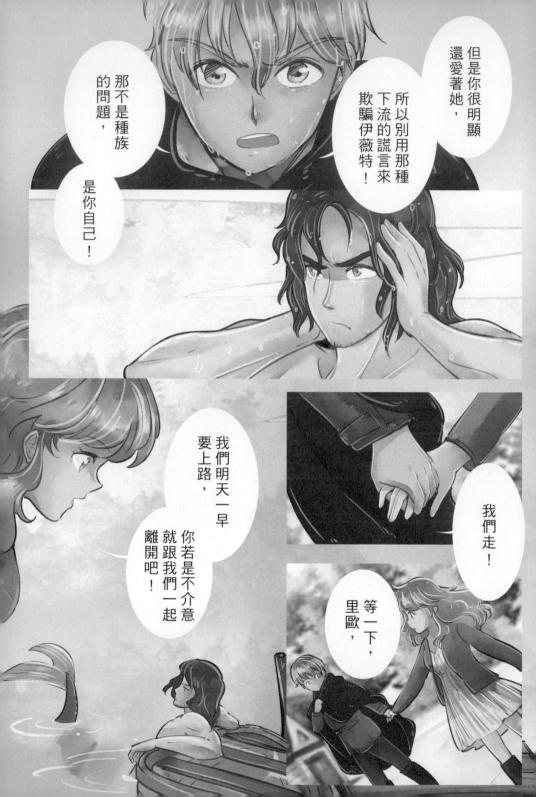

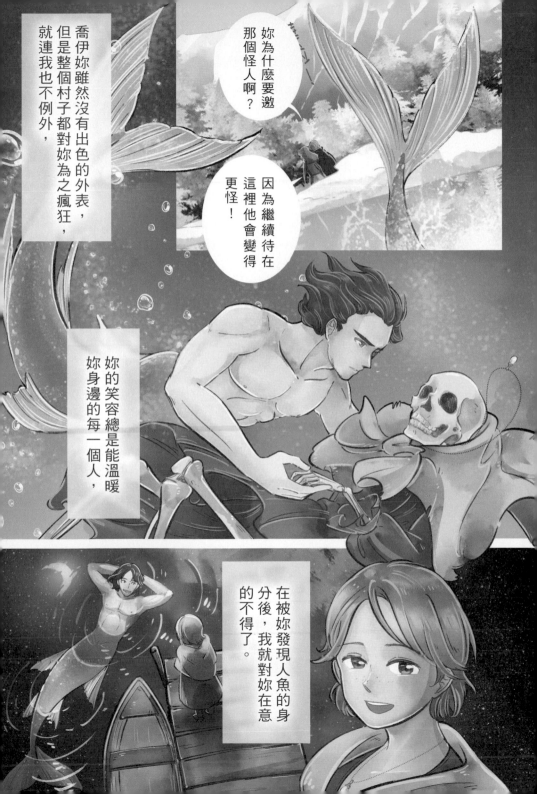

妳為什麼要邀那個怪人啊?

因為繼續待在這裡他會變得更怪!

喬伊妳雖然沒有出色的外表,但是整個村子都對妳為之瘋狂,就連我也不例外,

妳的笑容總是能溫暖妳身邊的每一個人,

在被妳發現人魚的身分後,我就對妳在意的不得了。

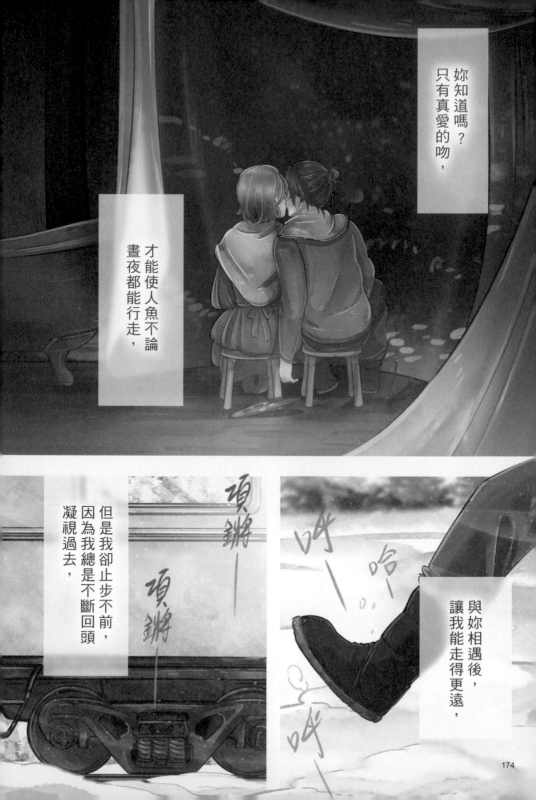

妳知道嗎？
只有真愛的吻，

才能使人魚不論
晝夜都能行走，

但是我卻止步不前，
因為我總是不斷回頭
凝視過去，

項鏘－

項鏘

呼－

哈

呼－

與妳相遇後，
讓我能走得更遠，

174

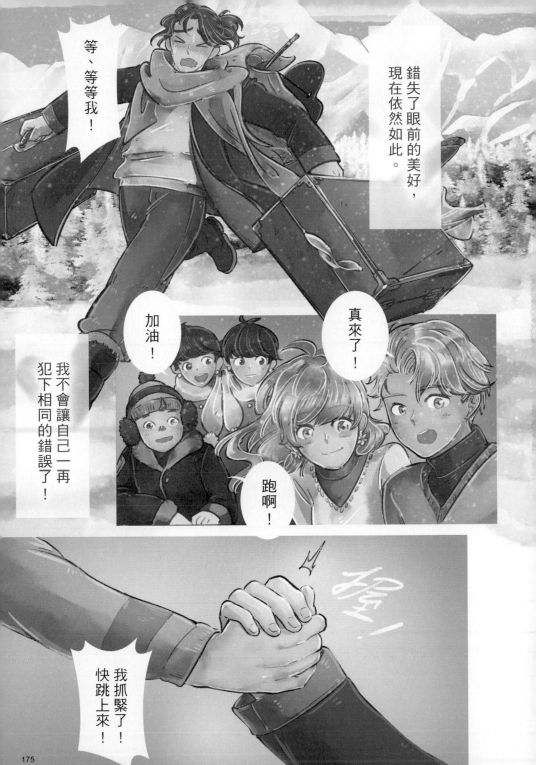

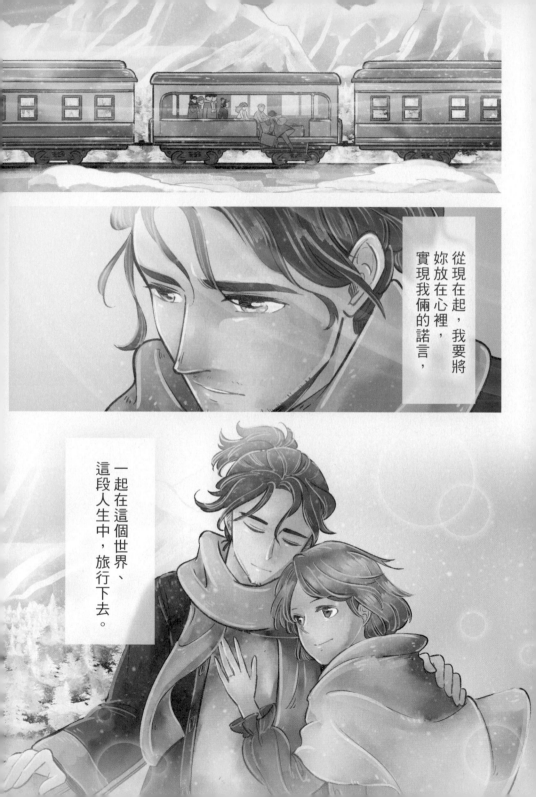

從現在起，我要將妳放在心裡，實現我倆的諾言，

一起在這個世界、這段人生中，旅行下去。

# 後記

你好

我是本書的作者──Moonsia！中文是夢西亞。

這是我的第一部漫畫連載，也是第一部出版的作品。以往我的漫畫只出現在一些漫畫比賽當中，希望今後能像這樣，以實體書的樣貌，陸續出現在你手中。「你的手掌好溫暖喔～」這本書現在是這麼想的。

因為沒有畫過長篇漫畫，所以寫了這個不會太長的故事，作為我的第一部長篇創作，希望能藉由這部漫畫認識讀者，也讓讀者稍微認識我。在裡面的每一個角色，似乎都有一點我的影子存在，不論是好或是壞的一面。

我 2011 年因為工作的原因搬到了紐約，那是一份讓我活得非常舒適，甚至差點不在乎成不成為漫畫家的工作，但是某天突然間工作不見了！我才像故事開頭的里歐一樣清醒過來，彷彿是上帝在跟我說「迷途的羔羊啊～是該畫漫畫的時候了！」我下定決心將時間投入到漫畫創作上，一邊接案，一邊積極參與國際的漫畫比賽來提高自己的實力，之後我有幸跟 comico 合作，那真的是一個非常無敵開心的體驗，連載《未曾聽聞海潮之聲》的這一年，雖然有交稿的壓力，但是我經歷過最精彩的一年！

我很容易被自己的角色影響，里歐說走就走的旅行其實是我一直以來很嚮往的，我想要一邊旅行，一邊畫漫畫，於是我單獨前往西班牙的塞維亞待了一個月，這是連載進入第六個禮拜的事。身處一座美麗的城市，還到了附近各式各樣的小鎮溜搭，我把看到的景色加入了漫畫中作為紀念。這段期間真的是像在做夢一樣，幸福的不得了，除了吃了不乾淨的生蠔壞了肚子時簡直像活地獄。

當畫完結局以後呈交出去的那一刻，雖然很疲憊地睡著了，但是卻感到無比的快樂和滿足，而且躺在床上的我已經等不及想開始著手畫下一部漫畫了，到時候啊～你會願意看嗎？

我認為我相當幸運，我有家人和朋友以及粉絲的支持，有個相當可靠的助手，而在 comico 我有個既有耐心又幫助我成長的責任編輯，以及整個部門的工作人員，現在出書又遇到了時報如此經驗豐富的團隊，我真的不能再奢望更多了。但是我最幸運的是有你作為我第一本書的讀者，我知道自己還有很多進步的空間，如果本作能為你帶來一些前進的動力，或是你能夠從這部作品中感受到了什麼，我都會相當開心，相當有成就感，因為這部作品是畫給你看的。

感謝閱讀。

Moonsia    2018.01.17

FUN系列 044

# 未曾聽聞海潮之聲（下）

作　者—Moonsia（夢西亞）
主　編—陳信宏
責任編輯—陳信宏
責任企畫—王瓊苹
責任企畫—曾俊凱
排　版—孫彩玉
美術設計—吳詩婷
內頁完稿—執筆者企業社

總　編　輯—李采洪
發　行　人—趙政岷
出　版　者—時報文化出版企業股份有限公司
10803 臺北市和平西路三段二四○號三樓
發行專線—（○二）二三○六六八四二
讀者服務專線—○八○○二三一七○五・（○二）二三○四七一○三
讀者服務傳真—（○二）二三○四六八五八
郵撥—一九三四四七二四 時報文化出版公司
信箱—台北郵政七九至九九信箱
時報悅讀網—http://www.readingtimes.com.tw
電子郵件信箱—newlife@readingtimes.com.tw
時報出版愛讀者粉絲團—http://www.facebook.com/readingtimes.2
法律顧問—理律法律事務所陳長文律師、李念祖律師
印　刷—詠豐印刷有限公司
初版一刷—二○一八年二月二十一日
定　價—新臺幣三○○元

時報文化出版公司成立於一九七五年，並於一九九九年股票上櫃公開發行，於二○○八年脫離中時集團非屬旺中，以「尊重智慧與創意的文化事業」為信念。
（缺頁或破損的書，請寄回更換）

未曾聽聞海潮之聲 / Moonsia(夢西亞)著. --
初版. -- 臺北市：時報文化, 2018.02
　冊； 公分. -- (Fun系列；43-44)
ISBN 978-957-13-7290-7(上冊：平裝).
ISBN 978-957-13-7291-4(下冊：平裝).
ISBN 978-957-13-7289-1(全套：平裝).
　　　　1.漫畫
947.41　　　　　　　　106025167

ISBN 978-957-13-7291-4
Printed in Taiwan

《未曾聽聞海潮之聲》（Moonsia/著）之內容同步刊載於
comico線上。（www.comico.com.tw）
©Moonsia /NHN comico Corp.